［美］马克·凯斯特勒／著
快速、有趣、老少咸宜的绘画课

30分钟学会铅笔画

王施佳／译

上海人民美術出版社

图书在版编目（CIP）数据

30分钟学会铅笔画 / （美）马克·凯斯特勒著 ；王
施佳译. -- 上海 ：上海人民美术出版社，2024.4
书名原文：Half hour of pencil power
ISBN 978-7-5586-2867-2

Ⅰ. ①3… Ⅱ. ①马… ②王… Ⅲ. ①铅笔画—绘画技
法 Ⅳ. ①J214.1

中国国家版本馆CIP数据核字(2024)第026172号

原版书名：Half Hour of Pencil Power

原作者名：Mark Kistler

Half Hour of Pencil Power

Copyright ©2022 by Mark Kistler

Simplified Chinese translation copyright ©2022 by Shanghai People's Fine Arts Publishing House

Published by arrangement with Da Capo Press, an imprint of Perseus Books, LLC, a subsidiary of Hachette Book Group, Inc., New York, New York, USA. through Bardon-Chinese Media Agency

博达著作权代理有限公司

Copyright manager：Zhou Yan Qiong

合同登记号：图字：09-2024-0012

30分钟学会铅笔画

著　　者：[美] 马克·凯斯特勒
译　　者：王施佳
策　　划：徐　亭
责任编辑：徐　亭
版权经理：周燕琼
调　　图：徐才平
技术编辑：齐秀宁
出版发行：上 海 人 民 美 術 出 版 社
　　　　　（上海市闵行区号景路159弄A座7楼）
印　　刷：浙江天地海印刷有限公司
开　　本：787×1092　1/16　10印张
版　　次：2024年4月第1版
印　　次：2024年4月第1次
书　　号：ISBN 978-7-5586-2867-2
定　　价：59.00元

前　言

杰弗里·伯恩斯坦博士
著有《十天，让孩子不再目中无人》

作为儿童及青少年问题治疗师以及《十天，让孩子不再目中无人》的作者，我不断地遇到许多类似的案例，绘画活动能把扑面而来的负面情绪转化为可控的感受。因此，当阿歇特出版集团（Hachette Book Group）问我是否乐意为《30分钟学会铅笔画》撰写前言时，我立刻回复："是的！"我很高兴地浏览了书中的全部内容。本书旨在提供一系列对儿童及青少年有益的、有趣的，教会他们"如何"绘画的活动。

实际上，就我个人而言，描绘圆圈及方块以外的图形，总让人感到困扰。好吧，也许你们知道，我的条形画得不错！我不认为自己是一名疗愈画师，也不曾自诩为艺术家。因此，我感到有些焦虑，不知如何写好这篇前言，直到读完了整本书中的精彩作品。

马克·凯斯特勒在《30分钟学会铅笔画》中创作了一系列精彩的、有意义的、简单易学（连我都不觉得难）的绘画作品，帮助儿童、青少年以及家庭成员与自我对话，相互沟通。凯斯特勒写到，学习绘画创作能够开发孩子们的批判性思维，同时培养他们的自尊心。我十分认同这一观点！

除了为马克创作的、精彩纷呈的绘画活动所吸引，我还对其丰富多彩的背景介绍感兴趣。他的灵感来自一个梦（第1课：鼠洞）、一部电影（第2课：好奇之窗）。他或是参观泰姬陵（第4课：矮胖子），参加巴西的艺术课（第5课：太空猫），到阿联酋客座讲座（第24课：会飞的木乃伊），或是看电影《飞屋环游记》（第25课：气球屋）。

我认为，本书中的活动有利于儿童及青少年增强两项最重要的生存技能：保持冷静的能力以及解决问题的能力。其原因是这类活动将我们的注意力转向舒缓的、创造性的方面，使人感到满足。在这些绘画练习的指引下，我们找到了自我表达的新方法。

跟随书中的活动，我们将全身心地处于"感觉"的状态，陶醉在手头的事情中，忘记时间，淡化周遭的事物。本书中有趣的、"接近感觉"的活动，使儿童以及青少年的注意力集中于有意义的现在，把每天承受的压力抛在脑后。

这些绘画活动还创造了一股正念。正念帮助人们专注于身边发生的事、此刻内心的感受，不加评判地关注重要的事，使人头脑清静。

本书的活动除了带来心流和正念，还能激发个人能力，增强自信心。马克循序渐进地指导读者，让他们在参与每一堂绘画课时，得到支持，获得力量。本书的形式非常便于阅读，读者既能获得自身成就感，又能积极地寻求外在指引。一名前来找我咨询的、十岁的客户说得很好："杰弗里博士，这些画太酷了！让我觉得，干了一件很了不起的事！"

前面我提到两项重要的生活技能，即保持冷静的能力和解决问题的能力。如今，我和我的客户在亲身体验了书中的活动之后，证实这两项技能能够帮助儿童、青少年乃至成人达到更高层次的自我发现。读者每次完成绘画练习都会获得艺术修养的熏陶。

《30分钟学会铅笔画》的另一个吸引人之处在于它能培养读者的成长型思维。成长型思维指热爱学习、迎接挑战，从而扩展能力的思维方式。培养成长型思维有哪些好方法吗？让自己，让孩子，让所有人都来试试马克·凯斯特勒的绘画活动吧！完成这些活动能让练习者获得成长，改变就在眼前！

　　重点是，《30分钟学会铅笔画》中的绘画活动时长均为30分钟左右，凯斯特勒恰当地称之为"创意绘画历险与想象"，这一时长十分适合儿童和青少年。

　　总之，《30分钟学会铅笔画》提供了一系列重要的工具，帮助儿童以及青少年掌控各种强烈的情绪，包括焦虑、悲伤、愤怒和紧张。除此之外，这本出色的作品还能培养人们应对情绪的能力，比如正念、心流、自信和成长型思维。

　　马克·凯斯特勒还创作了丰富多彩的背景故事，涵盖了奇闻逸事、个人旅行中的见闻以及浩瀚无垠的，关于世界各地博物馆中的藏品知识，甚至是天空的景色。他热切地向人们呈现每一项活动，用一种让读者身临其境的方式，在绘画的同时探索世界。这本书对家长、疗愈师、教师以及任何喜爱绘画的人，抑或是不敢从艺术家的角度自我表达的人来说，都是必不可少的。不论读者最终描绘的是鼠洞、景观房、奇妙的美人鱼，还是棉花糖门洞，我相信都能取得进步。

目　　录

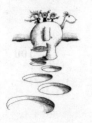
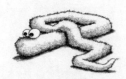

简　介

　　2020年3月13日，周五，下午1点30分，我接到了一通有生以来让生活发生最大改变的电话。我孩子的特殊教育老师致电来传达一则消息：由于全球日益蔓延的疫情，所有休斯敦地区的学校都将于今天关闭。接下来的教学时间，学校将进行互联网教学。对此，我并没有感到非常惊讶，因为我曾担忧过这事。我的儿子，马里奥（Mario），可能无法同朋友们一起读完高年级，很可能参加不了类似以往的高中毕业典礼。他非常勤奋，克服了身心上的诸多挑战，才达到如今的水

平。我永远不会忘记，最后一次把他从学校接回家的时候，他那悲伤、复杂的表情，显得痛苦万分。他无法接受学校忽然被关闭的事实，他还牵挂着自愿协助学校门卫和运动场管理员的工作。我试着向他解释因为新冠病毒肺炎（COVID-19）造成很多人得病，所以学区决定关闭校园，希望能够减缓病毒的传播。

　　一旦居家，我得艰难地应对这个新常态。我和马里奥不得不在位于得克萨斯州休斯敦北部的

房子里待上至少1个月。我打电话给住在加利福尼亚州的88岁的老父亲，得到的结论是：疫情很可能会影响我们一整年。有些朋友说，我过分紧张，反应过度了。我很希望他们是对的，但还得谨慎行事，做好长期居家隔离的准备。我着手取消所有国内外教学旅行方案，同时与马里奥一起制定居家隔离计划。在此之前，我一年当中有几百天，一边环游世界，一边教艺术。10年来，我待在家里的时间不超过1周。现实太离奇了！

我和马里奥全力适应着疫情隔离的新生活。学校关闭后的首个周一，基于多年来大量的教学生如何绘画的经验，我顺其自然地决定：每天下午在社交媒体上为休斯敦地区的孩子们现场直播绘画课。我坚信，学习画画既能开发孩子们的批判性思维能力，又能增强他们的自信心。即便是每天一堂简短的课程，也能让孩子们的创意涌现。

马里奥和我每天下午的现场直播课立刻有了更远大的目标。来自世界各地的上千名儿童上线，与我们一同进行绘画创作。课程升级为马里奥和爸爸的"一小时铅笔力量"。

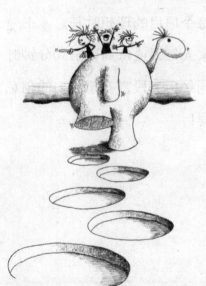

这些现场直播的"一小时铅笔力量"课带给孩子和家长们片刻的休息，逃离24小时与日俱增的新冠感染人数统计的新闻播报。

我相信，这场网络直播不仅帮助了我们的粉丝，也帮助了我和马里奥。起初的几个月，在不确定持续多久的斗争岁月中，我们找到了

正确的人生方向。

总之，我和马里奥经历了78天午后直播，一直持续到开学前的最后一天。这段时间，我们拥有来自超过67个国家的200,000名观众。

我欣喜地发现，全球疫情大流行最初的几个月，很多家庭选择与我和马里奥一样躲在家里，参加每天下午的"一小时铅笔力量"绘画课。

后来出版商打电话给我，告诉我一则激动人心的好消息，我的《30天学会绘画》是畅销书。他们有个叫我拍案称奇的好主意，"是的！"，他们提出我从"一小时铅笔力量"网络直播中选出最喜欢的25堂绘画课，制作一本独特的、适合所有家庭成员的、教人们如何绘画的书。本书将绘画作为宝贵的交流工具，也是帮助孩子们缓解焦虑、恐惧和紧张的强大武器。

呈现在你手中的就是最终的成果。本书升级为25堂循序渐进的绘画课，每堂课30分钟。作为具有"特异功能"的儿子的父亲，我发现30分钟是完成每个项目的理想时长。本书鼓励你和家人每天或每周留出30分钟时间，共同经历一段富有想象力的创意绘画旅程！

第 1 课

鼠 洞

　　这堂有趣的绘画课灵感来自我在卢浮宫打盹儿时做的一个梦。什么？是的，我确实在卢浮宫打瞌睡了！当时，作为国际艺术家，我受邀参加法国巴黎漫画大会。我在卢浮宫待了一整天，寻找蒙娜丽莎的画。尽管它看上去比我想象中的小得多，但很美丽。随后，我徘徊于无数级楼梯，穿梭于布满美妙绝伦的画作的大展厅。午后，我来到了顶层，沿着摆满荷兰16世纪杰作的画廊沿阶而下。当时，我确实感到很累了。我是典型的美国游客，妄想用一天的时间欣赏完整个卢浮宫的作品。随后，我坐在窗边一只有填充垫的长凳上，面朝荷兰画家描绘的农民种田的画作。这是一幅多么美妙、宁静的作品！我坐在垫子上，注视着画面，忽然感到无比宁静，仿佛周围空无一人。在世界上最拥挤的博物馆里，我却全然独处。尽管游客来来往往，我却发现了一块闹中取静之地。安静，甚至是鸦雀无声的几分钟后，我决定躺在长凳上，凉快一会儿，然后就睡着了，也可能是因为我之前吃了巧克力可丽饼。（卢浮宫街对面的咖啡

馆烹饪的可口的大可丽饼，从路边的窗台就能购买。下次参观卢浮宫时，推荐你尝一尝！）打瞌睡后，我梦见自己是一个长尾巴的小人，正骑着一只老鼠，这只老鼠也是我在卢浮宫的导览员。这个梦太有趣了！一会儿，我就醒了，听到人们一边用异国语言吹口哨，一边给一位高大的、十分英俊的人拍照（那个人就是我），那个人正躺在卢浮宫16世纪荷兰画家画廊的长凳上打瞌睡。我坐起来，朝他们笑笑，随后立即拿出我的速写本，把梦里那只美妙的老鼠画了下来。让我们一起来描绘我的老鼠朋友吧！

第1步：有趣的课程开始了。先粗略地描绘一个淡淡的圆。掌握这个技法很关键，刚开始画图，放轻松、冷静下来，描绘浅浅的、松弛的线条，我们称之为辅助线，用淡淡的颜色描绘，作为构图的参照。线条画得越淡越好，稍后的课程中你可以把它们擦掉，所以没有必要刻画完美的图形。这只是一个开始，线条在其之上，大多数初步线条都会被擦去的。无论如何，别怕，和压力告别吧，把压力送上巴士车！

DRAW LIGHTLY AT FIRST. LOOSE AND SKETCHY! HAVE FUN! NO STRESS ☺

第2步：画脖子，上端"逐渐收窄"。"逐渐收窄"，换言之，一端比另一端更宽。在老鼠脖子的两侧各画一个点，这些就是参照点，画一个收缩的圆圈，确定鼠洞的位置。"前缩透视"法指的是挤压、扭曲图形。它是一个重要的绘画术语，后续会被无数次提到。它能帮你创作有趣的、三维立体的图案。"前缩透视"法是12个最强大的绘画概念之一，我将

其称为12个文艺复兴绘画关键词之一。几个世纪以来，艺术家们一直在使用它们。漫步于卢浮宫，梦见老鼠的那天，我惊奇地发现，所有这些12个文艺复兴绘画关键词都在被艺术大师于数以万计的图画中，不断地使用了几个世纪！

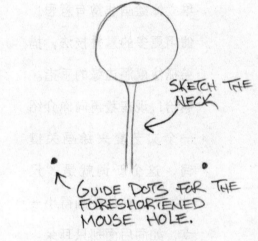

SKETCH THE NECK

GUIDE DOTS FOR THE FORESHORTENED MOUSE HOLE.

第3步：画一个变形的收缩圆。请注意鼠洞变成了什么样子，是不是一边看上去比另一边更近？很酷！不是吗？等一下，把它加粗、打上阴影，把老鼠鼻子画出来！

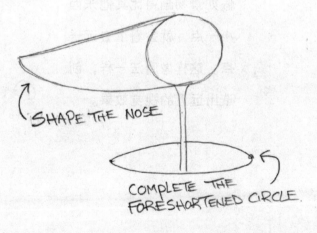

SHAPE THE NOSE

COMPLETE THE FORESHORTENED CIRCLE.

第4步：画一只大耳朵。描绘鼻子轮廓。画握住鼠洞边缘的手指时，先从离你
最近的手指画起，再画后面的手指，这就是"前缩透视"法。"重叠"
是另一个反复使用的、重要的文艺复兴绘画手法。"前缩透视"法和"重
叠"确实是两个最常用的文艺复兴绘画手法。我们学习这些课程时，将
深入了解这些绘画关键词，进而创造出精彩的视觉纵深感。

第5步：再使用一次"重叠"，描绘后面那只耳朵。将前面那只耳朵叠加在后
面的耳朵上，营造出远近的视觉效果。是不是很有趣？画画很有趣吧？三
维立体绘画非常有意思！

使用更多的重叠技法，描
绘抓住鼠洞边缘的手指。
啊哈！现在我再向你介绍
一个文艺复兴绘画关键
词，这个新词就是"尺
寸"。远处的手画得小一
点，如同后面那只耳朵。
假如景物画得比其他东西
小一点，就会看上去远一
点。这样像魔法一样，创
造出远近的视觉效果。

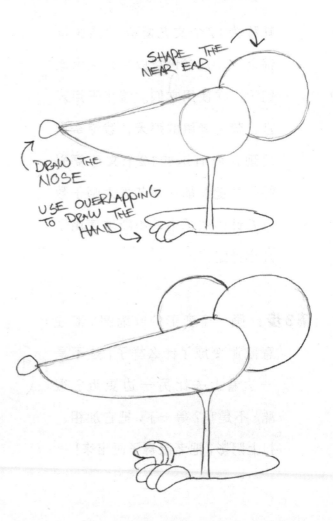

第6步：描绘老鼠的胡须。画一根长长的、弯弯曲曲的、有意思的尾巴。然后开始描绘老鼠毛发的细节。描绘老鼠眼睛的时候，近处的眼睛略微画得比远处的大一些。啊哈，再来一次！我们又在使用这个非常重要的关键词"尺寸"！给后面那只耳朵打上阴影。正如你所料，"阴影"是另一个文艺复兴绘画关键词。进一步学习这些妙趣横生的绘画课，描绘每一幅三维立体画时，我们都将使用到文艺复兴绘画关键词。只要目标是三维视觉景

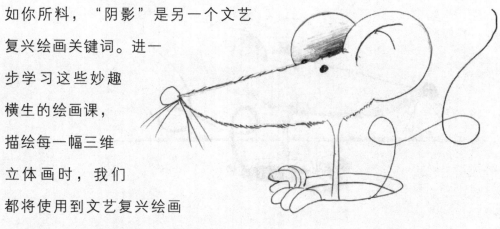

深，就绕不开这些词。老鼠耳朵里的线条，我们称之为旋涡或是螺旋。你的耳朵里也有旋涡和螺旋，还有你养的猫猫、狗狗、仓鼠都有！

第7步：最后一步，出发！你是不是被自己的作品打动了？现在，让我们加上一点细节、阴影，让这只小老鼠三维立体地凸显出来！先决定光源的位置，这幅画的光源安放在右上方。

随后，给背对光源的每个面涂上阴影。给左侧和底部的表面画阴影，因为这些面都远离光源。请注意，如何将鼻子、耳朵、手指边缘画得深一点，而面朝光源的地方阴影是模糊的。在今后的课程中，我们将进一步探索混色阴影。手指底下的阴影投射到地面上，这些阴影是不是看上去很酷？如此一些小细节，投射阴影在创作三维效果时，发挥了重

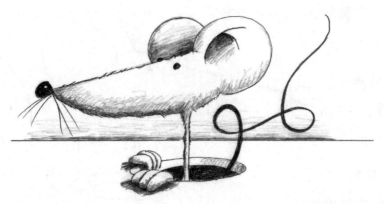

要作用。老鼠尾巴画得粗一点，靠近身体的位置画得更深一点，而尾巴尖画得细一点。在洞里填上深色，让它显得凹陷、深邃。描绘一根水平线，天空用混色，完成美妙的第一课，画完了第一幅精彩的三维作品。太棒了！把这幅画向所有的朋友和家人展示，取下一幅画，将它放在社交媒介上、贴在冰箱上。再回来，准备上第2课。

第 2 课

好奇之窗

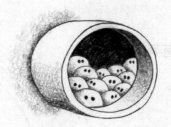

　　本堂课的灵感来自前PBS（美国公共电视网）观察家，他后来也是电影《玩具总动员》的动画制作者。过去40年里，我的很多学生追逐艺术梦想，把艺术当作事业看待，如今他们成了梦工厂（Dream Work）、皮克斯（Pixar）、迪士尼（Disney）、漫威（Marve Studios），甚至是国家航空航天局（NASA）的动画制作者、艺术家、制片人！你还记得吗，《玩具总动员》里有个精彩的场景：比萨店里有一台"抓娃娃"机器，所有火星玩具角色都聚集在游戏厅的底层，他们全都抬头凝视，看着抓手在他们头顶上移动，随后伸向他们的那一刻。这是电影里我最喜爱的场景。看了这部电影之后的第二天，我随即在小学会议"敢于绘画"中描绘了这幅《好奇之窗》。面对500名学生观众，用纸、笔、剪贴板描绘这些酷炫的小生物——这是一次轰动的教学体验。观众确实很喜欢这些画，我想你也会喜欢，让我们现在就试试吧！

第1步： 先画一个淡淡的辅助圆，确定窗户的位置。

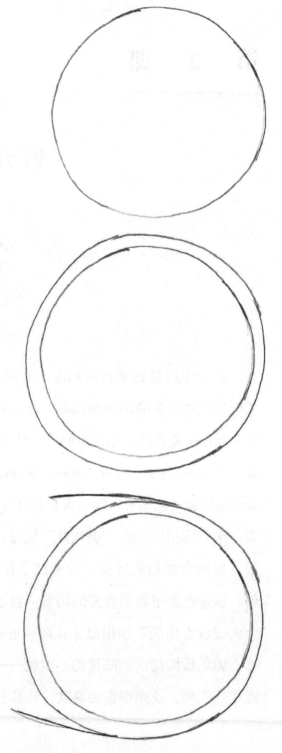

第2步： 在第一圆圈外面再画一个圆，画出窗户的宽度。

第3步： 在窗户的上方和下方各画两条略微弯曲的弧线，体现窗户的深度，线条向左侧收拢。

第4步： 用一条弧线，连接窗户的纵深。记住，这条线的弧度比前侧窗户的弧度大，因为位置更远，所以更弯曲，显得更小。这次我

们又用到了500年前的文艺复兴绘画关键词："尺寸"和"前缩透视"法。把物体画得小一点，看上去就更远一点；远处的边缘弧度大一点，呈现出厚度，凸显出三维立体的效果。

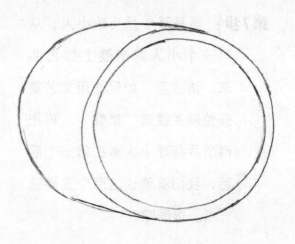

第5步：沿着右边窗户的内侧画一条弧线，显示窗户内侧的厚度。从你的角度看过去，能见到窗户底部的内侧以及整个右边窗户的内侧。我喜欢使用一根简单的线条快速画出一幅图，创造出酷炫的三维立体效果。

第6步：该画上小外星人了，那是光秃秃的乒乓球人！它们从窗户底部探出了脑袋。

第7步： 再画两个乒乓球小人，从第一个小人的肩膀上探出头来。请注意，如何使用文艺复兴绘画关键词"重叠"。再把两个乒乓球小人塞在第一个后面，我们就能让这两个显得远一点。很酷吧？！

第8步： 用重叠法，再多画几个。

第9步： 现在，画更多。哇！这简直是一场光头乒乓球人大会！

第10步：把乒乓球人后侧的屋子全部涂黑。哇！这个步骤始终能打动我，黑暗的部分能让浅色的物体凸显出来，这是视觉铅笔画的力量！真是深色铅笔摇滚乐！

第11步：开始画阴影。我好高兴，我知道你也喜欢画阴影！对任何绘画而言，画阴影都很重要，这就是视觉力量的画法。先确定光源的位置，然后将所有背光面都涂成深色。在这幅画里，我们把光源放在右上方。

让我们用阴影描绘窗户内侧的厚度吧。请注意，越往上面，颜色越深；而越往下，朝着光亮的位置，颜色逐渐变浅：这就是"混合着色"。我们描绘弧形表面时，都使用这种方法。

第12步： 最后一步。你运用知识和技能，又创作了一幅优秀的三维立体作品，太棒了！继续描绘窗户外侧的阴影。这次底部的区域颜色最深，因为这一面完全照不到光。线条朝着光源的方向弯曲，逐渐越画越淡。在每一只乒乓球小人中间，涂一点有趣的阴影；在小人叠加处，那些幽静的角落和缝隙中，再涂一点；为窗边的墙，涂上浅色的阴影。这个绘画技巧叫作"对比"。我还想增加视觉效果，让窗户从墙上凸显出来，所以在墙上增加了一幅铅笔画。我还在窗户和墙壁交界的边缘添加了深色细节，最后一个小细节叫作"投射阴影"，让这幅画完美收官。好了，完成！你知道该怎么做了吧！拿起你的作品，在房间、教室、办公室周围逛逛。挥一挥你的作品，哼上一支小曲："我是一名出色的艺术家，是的，我是的！天天画画！你问为什么？因为这就是艺术家之路！"

第 3 课

奇妙的鱼

　　这是一堂愉快的绘画课，灵感来自我的一位颇有名气的学生：麦莉·塞勒斯（Miley Cyrus，以下简称"麦莉"）。许多年前，麦莉在迪士尼的电视剧《汉娜·蒙塔娜》中饰演汉娜，光彩夺目，熠熠生辉。她每天都拿着我的绘画书画画。很显然，电视制作团队每天都要休息几个小时，于是就让现场所有的未成年人参加拍摄现场的临时学校。电视剧《汉娜·蒙塔娜》《小查和寇弟的顶级生活》《少年魔法师》中的孩子们都聚集到一间教室中，学习阅读、写作、数学、地理、历史和艺术！我很高兴，他们的老师大量地使用我的绘画书作为教材。很酷吧？我和麦莉以及她的老师通电话，麦莉告诉我，大家非常喜欢参考我的书画画，尤其是在坐着飞机环游世界、开演唱会的时候。她邀请我们全家去好莱坞，参加电视剧的录制。我和麦莉最难忘的回忆是，她邀请我们全家去得克萨斯州休斯敦参加流行音乐演唱会前的排练和试音。麦莉还邀请我的女儿在舞台上和她一起跳舞！麦莉告诉我，她喜欢穿着装满彩色铅笔的太空服，这

件衣服我在《马克·凯斯特勒的绘画小队》一书的封面照以及PBS电视秀《绝密特勤队》上穿过。于是，我为她定制了一身很酷的彩色铅笔粉红皮夹克，她在纽约市的音乐剧《早安，美国》里穿上了这件衣服。完成从我这里学习的所有作品后，麦莉向我展示了两幅她最爱的画：《生日蛋糕》和《奇妙的鱼》。现在就让我们来描绘"奇妙的鱼"吧！

第1步：先画一个很淡的辅助圆，勾勒出鱼的轮廓。

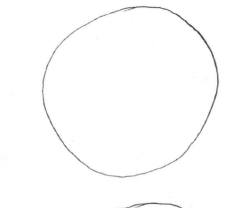

第2步：沿着圆延伸上方和下方的弧线，画出鱼的尾鳍。

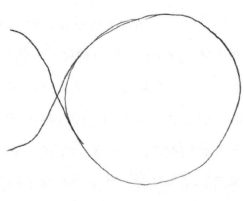

第3步：描绘鱼的尾部细节，画两只突出的大眼睛。运用文艺复兴绘画关键词"重叠"和"尺寸"，把近处的眼睛画大一点，叠加在远处的眼睛上。

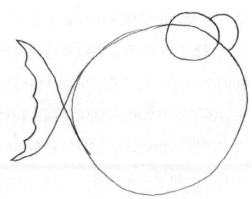

第4步：画一个大大的咧嘴笑。

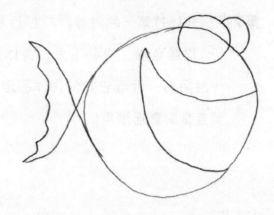

第5步：添加一根弧线，使用"前缩透视"法，描绘鱼儿张开的嘴。

第6步：仔细描绘两只瞳孔，每只瞳孔上预留两处很小的留白反射点。描绘背部的鱼鳍，描绘侧面的胸鳍。近处的胸鳍画得大一些，叠加在身体上，让它显得近一点。用橡皮擦去嘴巴上的辅助线。在尾部多画几条弧形的褶皱，离身体越近，褶皱越少。这为作品增添了不少个性！在眼睛下方再画一条弧形的皱纹，使得表情更丰富。

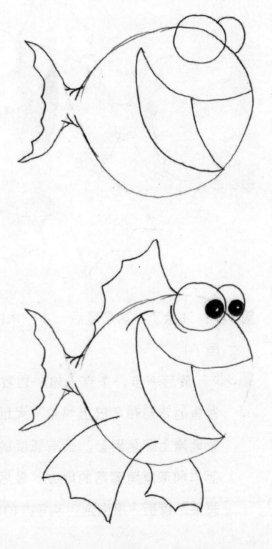

第7步：开始打第一层阴影，与右上方的光源反向。

描绘鱼嘴、眼睛下方、身体、尾巴和背鳍的阴影。哇！仅仅打了第一层阴影！看看它如何为作品定基调，如何让画从纸面上凸显出来？这简直是阴影摇滚乐！

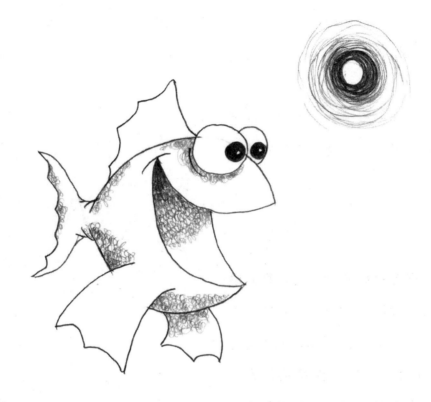

第8步：注意了，这是最后一步！太棒啦，又快要完成一幅很酷的、三维立体画了！

最后一步，来点乐趣！让我们快速地、高效地"加一大堆细节"。在鱼的背部和尾巴上描绘一大堆鱼鳞。在与光源反向的所有边缘，都细致地涂上深色阴影。画有弧度的圆形，由深到浅混色。在鱼鳍下方和嘴上，加深角角落落的地方。最后，在鱼尾画几根动态线条，让鱼儿扭动起来，再画一串泡泡，从鱼儿的嘴里喷涌而出。

赶紧，拿起画纸，放到家中、办公室里或教室的扫描仪上，扫描这份杰作（经过父母同意以及协助之后）。现在，把作品用邮件发送给每位朋友和家人（还有我！最后一章"加入我们的炫酷创意社区吧！"中教你如何发邮件给我），祝愿大家享受美妙的、充满创意的一天！噢，这样一来，这幅描绘鱼儿的作品不就备受赞赏了？！

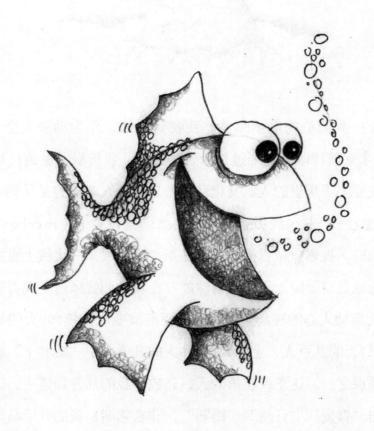

第 4 课

矮胖子

一切源于一封简单的电子邮件。我收到邀请，作为动漫大会（Comic-con）嘉宾艺术家前往印度。经过10分钟的思考，我接受了邀请！经历了这次人生转变，我爱上了那里的人、文化及艺术！最令人难忘的是见到泰姬陵——世界七大奇迹之一。这次经历意义深远，激励我在脸书（Facebook）和"油管"（YouTube）视频里做直播，以及在新德里开展第一次线上直播绘画课，那堂课描绘的就是泰姬陵。现在你依然能够在我的油管频道上观看这堂课。从一堂简单而又激动人心的现场直播开始，逐渐演变成持续199天的每日现场教学。观众从第1天的几百人，上升到第199天的几千人，"矮胖子"就是其中最受欢迎的直播课之一。这堂课在第60天，还放在我的油管频道上。请在我的油管频道上点击"喜爱""订阅""跟随"，非常感谢！我的儿子马里奥一直问我为什么我没有像他最爱的油管频道"割草地者"或是"真空修理工"那样拥有上百万名订阅者。帮帮我吧，让马里奥觉得酷吧！谢谢！

第1步：先画一根辅助线确定矮胖子的位置。

第2步：再画一根有弧度的辅助线，让矮胖子钻进泥土里。

第3步：在矮胖子中间，画一根竖直的参照线。这根线帮我在正确的方向描绘叠加的泥土线条。

第4步：在参照线中间，用弧线画一个小泥块。

第5步：现在，我们描绘泥块的褶皱，注意从左侧开始画。从左侧开始，我画两条细小的泥土褶皱线。我画的所有的、中线左侧的褶皱线都是重叠的。还需注意的是褶皱的变化，有的泥土堆大一点，有的小一点，这是一项十分重要的练习。描绘重复的线条时，要多变，比如画这些褶皱、草、花瓣、鸟类的羽毛，或是动物的胡须。

第6步：使用变化法，描绘中线右侧泥土的褶皱。这些弧线全是向右侧重叠的。还需注意的是，保证左侧和右侧重叠的图案不同。右侧重叠的时候，我依据的顺序是：两个小的，一个大的，两个中等的。中线的右侧重叠的时候，我依据另外一个顺序：一个大的，一个中等的，三个小的。看上去很酷，不是吗？

第7步：清除和擦去所有中间和底部的辅助线。现在描绘一条略微起伏的水平线。营造出矮胖子掉入了泥土里的视觉效果。

第8步：画一条弧线，确定近处腿伸出来的位置。

第9步：腿部线条"前缩透视"。记住，"前缩透视"是用来描绘一端比另一端大的物体。观察一下，树木、长颈鹿的脖子，或者自己的手臂从手肘到手腕的部分。

第10步：把后面那条腿画得小一点，朝向与近处的脚相反的角度。看上去，矮胖子一头扎进泥土中，双腿张开。再描绘一道有趣的裂纹。对这一课的标题，我有许多想法！我把最后一张图放在脸书上，让人们对标题出出主意。我最爱说的一句话是"我在煎蛋！"。

第11步：加深腿和脚的颜色。画第一层阴影，与光源方向相反。锐化、加深所有泥土褶皱的边缘、弯弯曲曲的天际线和矮胖子的屁股。

第12步： 再画一层阴影，将远离光源的位置边缘画得更深；离光源越近、混色越来越浅。画一道阴影照射到矮胖子左侧的地面上，与光源方向相反。花点时间，享受绘画的乐趣吧，描绘极暗的、重叠的泥土褶皱、裂纹和天际线。沿着天际线向上，添加一点点美妙的铅笔效果，调和深色天际线，混色越来越淡。

你又创作了另一幅出色的绘画作品！向前走！站起来，伸展一下身体，带着胜利的果实在屋子里、教室里、办公室里转一圈，一边热情地把作品举过头顶挥舞，一边歌唱："是的！是的！我又一次完成了一幅作品，画了个一头扎进大堆泥土里的矮胖子。欧耶！才能无限！"

第 5 课

太空猫

　　本课的灵感来自我在巴西圣保罗的教学经历。我接受了视觉艺术教育家丽莎·威林（Lisa Willing）的邀请，作为特邀常驻艺术家，在她的K12学校里待了一个星期。每天我都很高兴地给5个班级上课，每个班级有20名学生。时长1小时的课程遍及不同的年级，从幼儿园到12年级。这一周让我记忆犹新，不仅仅是圣保罗的美食，还有如此深爱艺术的学生们。在美国，很少有小学每周有一次艺术课，更不用说每天了。每名学生每5天有5个课时。每节课，我们会探索描绘4到5幅很酷的三维图像。总之，我完成了20多节精彩纷呈的绘画探索课。至今，20余堂课中，我最喜爱的是描绘太空猫，画作无与伦比。学生们很喜欢这些毛茸茸的太空猫。我猜你也是！

第1步：画一个辅助圆。对了，顺便提一句，作为艺术老师，想让学生画得很淡时，丽莎·威林建议我使用"辅助线"这一术语。自那以后，我几乎每天都用这个词。

第2步：描绘水平和竖直的辅助线，打格子，便于定位太空猫的脸颊、鼻子和眼睛。然后，在格子里用两个圆圈描绘脸颊。

第3步：在格子里描绘太空猫的眼睛。

第4步：定位鼻子和低垂的眼睑。深色的鼻子上有一小点明亮的高光反射。

第5步：我常常忘记画胡须，所以我现在就
加上去，不必等到最后一步再描绘细
节。擦掉辅助线，描绘眼睛里的瞳孔。
请注意我是如何重复描绘眼线的。效果
很酷，不是吗？

第6步：加深两只瞳孔的颜色，每只眼睛里
留有一小块反光。确定耳朵的位置。耳
朵看上去像字母"A"。

第7步：画出每只耳朵的厚度，从耳尖往下
逐步增大。描绘毛发的时候，多一点趣
味，画出不规则的纹理细节。手放松，
只要画些不规则的纹理，就能体现毛发
的质感。很有趣，不是吗？我经常告诉
学生，试想着描绘一堆不规则的字
母"W"。

第8步：光源正确地放在右上方。所有的阴影都在这个光源的背面。这一课，让我们开始描绘阴影，投射在太空猫左侧的地面上。将投射的阴影描绘得很深，这将有利于把太空猫锚定在月球表面，而不是悬浮在太空中。

第9步：画第一层阴影，先画耳朵，然后在光源的背面、左侧的身体上画一层淡淡的阴影。每只耳朵里面涂一块深色，越靠近耳朵的边缘，颜色越浅。

第10步：描绘第二层阴影，加深身体左侧边缘；面向光的方向，阴影画得淡一点。我喜欢眼周和脸颊的混色阴影画法，能实实在在地让脸蛋立体感凸显出来。描绘头盔和天线等细节。脸颊上画一些圆点。尾巴向身体远处弯曲，画上更多不规则的、有纹理的毛发。

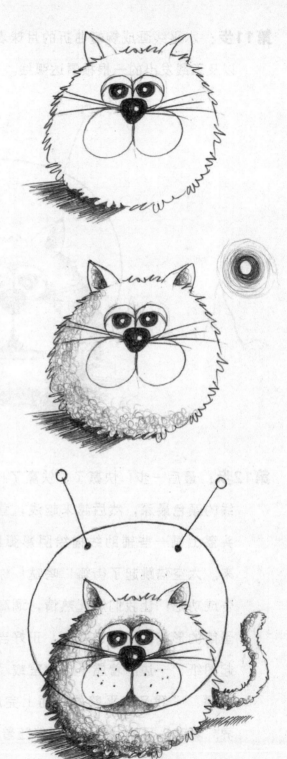

第11步：水平线画成蜿蜒曲折的月球表面的形态。描绘出动态抖动的尾巴，以及天线发出的一根根雷达弧线。

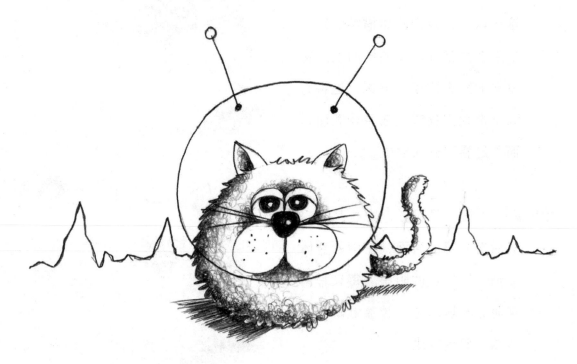

第12步：最后一步！快赢了，快赢了！加深水平线上天空的阴影，靠近水平线的颜色最深，然后越来越浅，营造一种非常酷的、深邃的太空景象。头盔上画一些辅助线描绘阴影弧线。再画一些音符，从天线上跃动出来。太空猫跳起了街舞！嗒哒！你又完成一幅三维绘画。现在向世界宣告成功吧！让我们燃起热情，调高音量！拿一张空白的纸，卷成冰激凌蛋筒的形状，一头比较小，正好当作扩音器。现在纸质扩音器就位，拿起图纸，一边围着屋子、教室或"太空舱"迈步，一边高兴地用扩音器广播："我又在平整的纸面上完成了一幅作品，创作了一个全新的世界！看吧！月球上的太空猫伴随着超酷猫音乐，舞动了起来！"

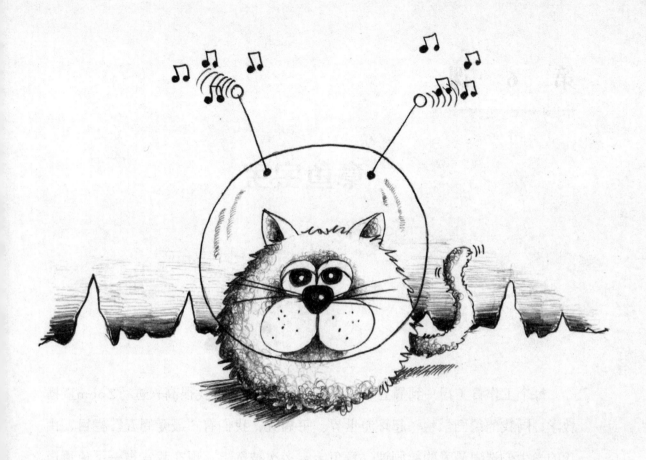

第 6 课

章鱼宝宝

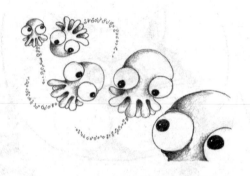

　　每个工作日（周一到周五）下午3点为集中时间，我很高兴进行Zoom直播教学，同我的绘画学生一起环游世界。每周五，我们有"最爱周五"栏目，由我的学生们选出最爱的绘画课。章鱼宝宝多次被选上，现在我宣布一下免责声明：我推荐这堂课为"最爱周五"，你可以从过去的Zoom直播课程中选择任何一堂你最爱的绘画课，除了章鱼宝宝！那总是带来一阵响亮的、混乱的大笑，而常常以花时间描绘章鱼宝宝收尾。

第1步：一如往常，先描绘淡淡的、松散的辅助线。记得这些线条只是浅的结构线，帮助定位和构图。如果这些线条画得太深，到课程的最后你得擦掉许多。请注

意第一只章鱼宝宝的位置，留出足够的空间画其他四只。

第2步：先描绘几个浅浅的辅助圆，确定其他四只章鱼宝宝的位置。请注意其他几只比第一只小一点，因为它们离得更远。这些技术使用的都是重要的文艺复兴绘画关键词"尺寸"。艺术家把近处的物体画得大一点，将远处的物体画得小一点，营造出物体或部分物体远近纵深的视觉效果。这

就是"尺寸"。这个想法太酷、太有力量了。这是一个快速、有趣的真实世界的例子。

让我们笔直地坐在椅子上，双手放在胸前，手掌朝向面部。从离眼睛相同的距离观察双手，双手的大小相同。现在闭上眼睛。慢慢将一只手朝面部移动，另一只手保持最初的位置。近处的那只手看上去何等巨大，而远处的如此之小。理智告诉我们，双手是相同大小的，但视觉上其中一只显得大得多，位置也近得多。参观全国各地的小学，推荐我的炫酷"勇于绘画"视觉艺术学校教育系列时，我常常使用这个机智的例子。我经常在学校餐厅和体育馆进行推介。我从观众中选出五名学生：一名幼儿园小朋友、一名一年级孩子、一名二年级孩子、一名三年级孩子和一名四年级孩子。我让学生在观众背后排成一排，席地而坐，再让观众闭上一只眼睛，让他们用一只手的食指和大拇指测量幼儿园小朋友

和四年级孩子的身高。他们都认同，四年级孩子比幼儿园小朋友更高。随后，我要求志愿者们往后退三步，幼儿园小朋友例外。重复这个指令，要求所有人再往后退三步，幼儿园小朋友和一年级孩子例外。再重复几次这个过程，直到所有孩子相互之间都距离三步远。最后，幼儿园小朋友离得最近，而四年级孩子距离他有12步远。现在我要求观众闭上一只眼睛，用大拇指和食指测量幼儿园小朋友的高度。然后，我又让他们测量了四年级孩子的高度。呵呵，大笑！四年级孩子缩到了幼儿园小朋友一半的高度！这是强大的绘画关键词"尺寸"在现实生活中的例子——近处的景物总是要画得比远处的大一点。

第3步：描绘淡淡的辅助圆来定位最小（最远处）的章鱼宝宝和最大（最近处）的章鱼宝宝的位置。请注意，最近处的章鱼宝宝离得太近，所以大到只有一部分脑袋在画框里了！多么有趣的错觉啊！我就是喜欢在绘画中运用"尺寸"！

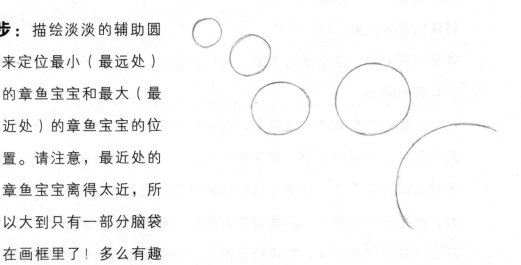

第4步：是时候加点有趣的细节了，画上章鱼宝宝可爱的、小小的触手吧！我已经给每只章鱼宝宝画了不同角度的触手。有一只章鱼宝宝的触手在下方，有一只章鱼宝宝的触手在侧面，还有一只章鱼宝宝的触手在上方，

营造一种有趣的上下翻
腾的章鱼宝宝的画面。
重要的是，每只章鱼朝
着独特的、不同的方
向。章鱼宝宝基本上是
一模一样的；然而，通
过变化方向，我创造了
一个摇摆的、翻滚的，
像吹泡泡一样的，奇妙
的章鱼家族。

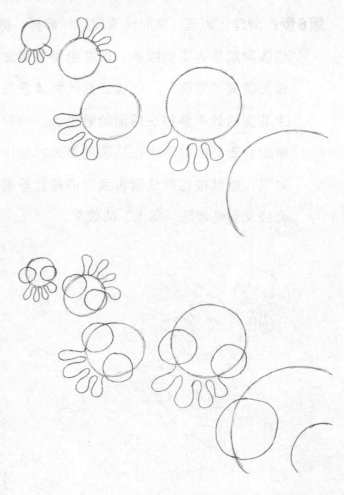

第5步：让我们描绘有趣的
章鱼宝宝的眼睛吧！和
它们的身体比起来，看
看我把它们的眼睛画得
多大。这里引入一个关键词，即"比例"。"比例"指的是，当你在小
脑袋上描绘巨大的眼睛时，会产生娃娃脸的效果；相反，如果在相同大
小的脑袋上描绘一双小眼睛，它就看上去像已成年的脸。只要调整眼睛
的比例，就可以将儿童的形象变老。以下是另外一些例子。

画一幅漂亮的雏菊，有几朵花的花瓣很小，还有几朵花的花瓣很
大，看看它们的差异。太酷啦！同样，试着画一些毛毛虫，有几只眼睛
睁得巨大，还有几只眼睛很小。或者画几条龙，有几条龙的翅膀很小，
另外几条龙的翅膀巨大！

第6步：清理，清理，是时候清理啦！擦掉，擦掉，擦掉所有多余的眼睛里的线条和触手旁边的线条。现在给每只章鱼宝宝画上很酷的触手，运用绘画关键词"重叠"。记住近处的物体叠加在远处的物体上。每只章鱼宝宝前面的触手叠加在后面的触手上。同时，再一次使用强大的"尺寸"概念。近处的触手比在后面的更大。画面开始看上去像三维立体的了，对吗？继续描绘每只章鱼宝宝的瞳孔轮廓，瞳孔内部画一个小圈，起到光线反射或者是"高光"的效果。

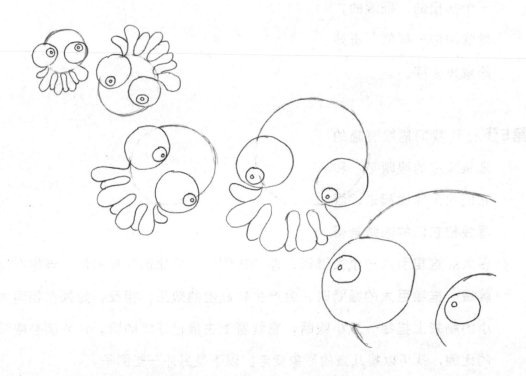

第7步：我们快要到大揭秘啦！你的画看起来太棒啦！等一下，我们加一点阴影。你快成功啦！给每只眼睛描绘深色的瞳孔，留白一小块反光区域。反光留白有个好处：它有利于确定物体关注的方向，想象光源来自哪里。你画的人物多么精彩！先想象把光源放在右上角吧。

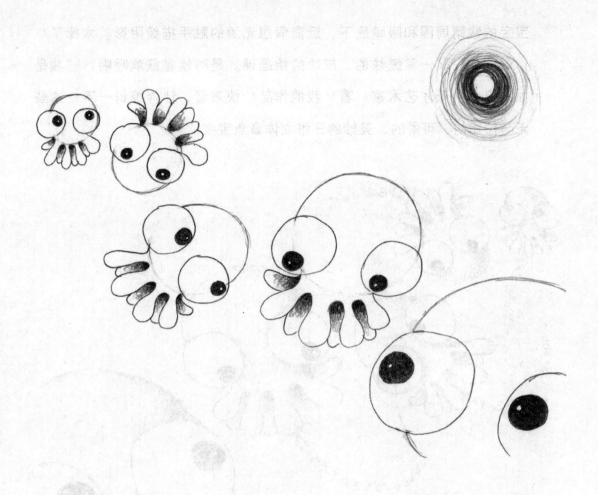

接下来，给每只触手底下的深色区域加上阴影。留意如何使得后方的小触手进一步嵌入画面中。很酷吧？！阴影部分从上往下颜色渐浅。我非常、非常、非常喜欢在每一处角落和缝隙中涂上阴影！你呢？呀呵！

第8步：最后一步！这是对你勤奋绘画的回报。每创作一幅画，花点时间去享受，去品味最后的细节描绘以及加阴影步骤。魔法在精彩的作品中发挥了作用！铅笔上多用点力，反复描绘、加深外围线条，如此勾勒、凸显物体形象。花点时间增加阴影层次，请留意我花了大量时间给每只章鱼

宝宝的眼睛周围和眼睛底下，远离假想光源的触手描绘阴影。太棒了！
你做到了！又一堂酷炫的、成功的绘画课。是时候雀跃欢呼啦！"我是
如此出色的天才艺术家！看！我的作品！快来看，让你惊讶一下！这些
无与伦比的、可爱的、美妙的三维立体章鱼宝宝。"

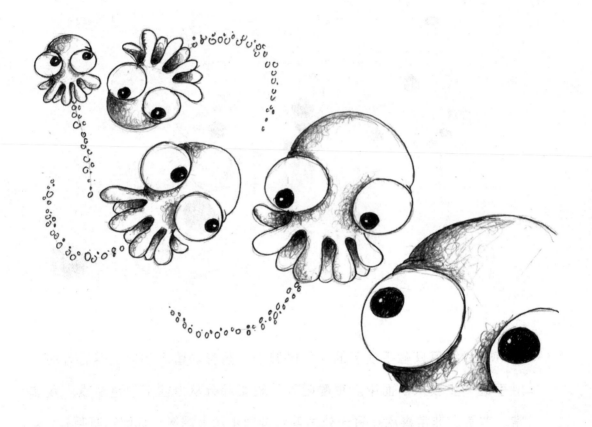

第 7 课

树上有三只猴子

　　之前的课程中，我与你分享了生活中最刺激的经历：在印度，教孩子们画画。这次旅行中，我最喜欢的活动是游览举世闻名的泰姬陵。泰姬陵是一座许多年前建成的巨大的大理石建筑，是世界七大奇迹之一。在入口处排着长队等候时，我听见头顶上传来奇怪的叫声。一抬头，我看到一家小猴子坐在墙上，俯视所有游客。它们一边吃着坚果，一边打闹尖叫，无疑是在讨论底下聚集的人们传来的噪声。随着人流缓慢地向入口处移动，越来越多的猴子加入猴群，坐在墙上，分享坚果还有貌似莴苣的一大堆食物。这些猴子太可爱、太奇妙了，而且离我们很近！我不断向上指着，拍着照片；但周围的当地人微笑、点头，习以为常地谈话，很显然他们多次见过这些猴子的疯狂举动。至今回想起来，与壮丽雄伟的泰姬陵相比，我被这些动物们古怪的举动逗乐，它们疯狂地、蹦蹦跳跳地在我身边的墙上玩耍。我立刻在速写本上画下这些有趣的猴子。现在，让我们一起来画猴子吧！

第1步：让我们开始画三只嘻嘻哈哈的猴子，创作这幅既古怪又美妙的作品吧。先画一条大弧度的辅助线，确定树顶的位置。

第2步：再画三条辅助线，确定每只猴子从树顶上冒出来的位置。

第3步：描绘第一只猴子的头和身体，叠加在中间的弧线上。

第4步：描绘其他两只猴子，它们从另外两条弧线上冒出来。

第5步：开始描绘猴子们的眼睛
和鼻子。

第6步：这部分很有趣！描绘树
顶上以及三条弧形的辅助
线上弯弯曲曲的叶子纹
理。描绘嘴巴的细节，画上
耳朵。这很容易，很有趣！

第7步：描绘猴子们栩栩如生
的，舞动着的手臂和手
指。描绘嘴巴的细节。光
源来自右上方。

第8步：最后一步。收尾工作！哔卟！哔卟！发挥神奇的铅笔力量！加深猴子们的身体和手臂。描绘它们又细又长的尾巴，末端有一簇毛。猴子的面部、耳朵和树顶的色调较淡，要留意手臂和尾巴投射下来的阴影。投射阴影是十分微妙的细节，但对于物体呈现三维立体画面有着巨大的作用。别忘了，给挥动的手臂加上最后一点动态的细节……。噢卟，忘了加上尾巴了！你继续哦，给尾巴加一点动态的细节！是时候庆祝又完成了一堂本书中精彩绝伦的绘画课啦！猴子们大声喧哗、尖叫的同时，抓地、跳跃，在房间里蹦跳，我们在绘画中将这些举动捕捉，在一幅作品中展现所有画面。

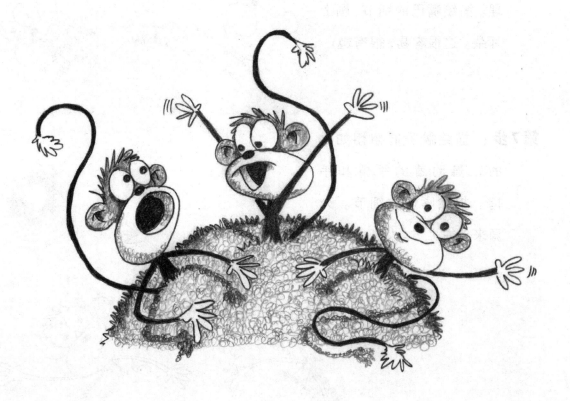

第 8 课

潘妮洛普太太

　　这幅画的灵感来自"敢于绘画"系列作坊中一位了不起的姑妈。这个作坊位于印第安纳州的韦恩堡艺术博物馆。我每年参观世界各地的小学、图书馆、艺术博物馆，举办一系列有趣的作坊活动，教人们"如何绘画"。在这场特殊的演讲中，我从观众里邀请了几名家长，在我身边的大画架上绘画。看到家长上台学习画画，孩子们总是十分激动。我邀请的一名观众自称"潘妮洛普太太"，她说她带着5个侄子和外甥一起来博物馆，特地参加艺术活动。她是如此活泼开朗、乐观有趣，她面前的300名观众立刻喜欢上了她。她不仅完成了我教她的"飞翔的火星人"主题画作，而且饶有兴趣地观察其他家长的画板，并且用她的话语赞美他们："你的画真的是棒极了！""你的火星人看上去太酷了！""你的孩子在观众席中的什么位置？指给我看，请他们站起来！孩子们跟家长说，他们是出色的艺术家！"这些话激励着所有人，观众赞不绝口。于是她收到了持续的掌声，所以她在我心里有着特殊的地位，她的故事也将永远留在这本书中。

第1步：先画一条很淡的辅助线，向右上方倾斜。这条辅助线有利于我们确定潘妮洛普太太的脸。辅助线向后倾斜，代表了她在热情、快乐地欢呼。现在画个很淡的、椭圆形的辅助圆，呈现鸡蛋的形状。

第2步：画一条淡淡的辅助线描绘发际线。现在，描绘潘妮洛普太太的眼睛。记住近处的眼睛大一点，远处的眼睛小一点，藏在后面。我们使用了两个文艺复兴绘画关键词："重叠"和"尺寸"。"重叠"指的是将物体或者部分物体放在其他物体之上，创作离得更近的视觉效果；"尺寸"是指将物体或部分物体画得大一点，让它们看上去离眼睛近一点。酷吧，不是吗？你确实跟上了三维立体的绘画节奏了！

第3步：擦干净所有的辅助线。用透视法画一个淡淡的、扭曲的圆，描绘潘妮洛普太太快乐欢呼的嘴巴。可爱的鼻子向上方倾斜，展示出她的热情似火！

第4步：描绘潘妮洛普太太高耸、蓬松的发型。擦去她嘴巴上方的底部线条。留意到其余的角度了吗？上方嘴巴，近处的边缘比远处的边缘更低。这里用到了重要的绘画关键词"定位"。"定位"指的是将物体或部分物体描绘在画纸较低的位置，营造出离得更近的视觉效果。现在，用另一个扭曲的圆，描绘画面下方的嘴巴。耳朵放在嘴巴的上面，加在超酷的、疯狂的头发上面。

第5步：擦去嘴巴、鼻子、眼睛、头发以及头上的所有辅助线。请注意，这些线条很容易擦去，所以当你重新构思一幅新图时，把辅助线尽量画得很淡。现在，描绘逐渐变窄的脖子和身体，然后画逐渐变窄的手臂。记住"前

缩透视"指的是由粗到细、由宽到窄描绘一个图形——想象一下长颈鹿的脖子或者树干。用圆圈定位双手，近处的圆圈大一点，远处的圆圈小一点，这里又用到了重要绘画概念"尺寸"：近处的物体总是画得大一点，看上去近一点。加一点细节，描绘人物高耸、蓬松的发型。再多加几束头发，重叠上去，为发型塑造额外的体积感。

第6步：描绘拇指和手指时，记得"大拇指定律"。这是一条方便、好记的规则。大多数时候——不总是，大多数时候——当你画大拇指时，它通常指向身体、头、天空。在我想到这个聪明的记忆法之前，确定大拇指的位置很难。请注意，我描绘的双手大拇指，指向潘妮洛普太太的头。现在，用重叠法描绘舌头。描绘双眼瞳孔的

形状。给耳朵添加细节的时候，想象猫、狗、猴子的耳朵，和你一样伟大的艺术家，耳朵的线条画得大致相同，像螺蛳，像海螺。

第7步：现在，真正有趣的部分：让我们开始画阴影吧！先画淡淡的第一层阴影，与光源方向相反。在这幅画中，光源设定在右上方。

　　描绘一双眼睛里的瞳孔，一小块酷酷的留白反射光。嘴巴里面涂深色。请注意如何将舌头的立体感突出。将潘妮洛普太太的裙子涂深色。

第8步：最后一步！加深几处混色阴影。让发型看上去更卷曲、高耸、蓬松、柔软！加一些动态线条，看上去她在挥手，就像潘妮洛普太太愉快地祝贺你们完成美妙的画！你难道不觉得这幅作品精妙绝伦、精彩无比吗？快点朝着房间、咖啡店、教室、办公室冲过去，向所有人展示你的作品吧！

第 9 课

恐龙骑士

　　这幅画的灵感来自我在华盛顿州西雅图图书馆的经历。那时我受邀出席周日家庭作者/插画师作坊，面对100多组与会家庭。我想为这个作坊做点与众不同的事——创作一幅动态的群体壁画。图书馆的工作人员热情洋溢地帮助我，将30英尺（9.144米）的白色牛皮纸在展示厅的一面墙上铺展开。所有的家庭到场后，他们拿到一支铅笔和一块画板，画板上面放着一张纸，随后他们被领到座位上。课程一开始，我告诉他们，我们将一起创作一幅巨大的群体壁画。我请他们就主题进行投票。恐龙？企鹅？海洋生物？这是一场无记名投票，最后他们决定主题为恐龙。我邀请其中的20组参与者给壁画定位。绘画课开始时，一组参与者站墙壁前画画，而另一组坐在位子上，在画板上绘画。接下来，听到观众对墙上的恐龙发出"哦"和"啊"的赞叹后，我又请另一组人来到墙边绘画。在一小时的创作中，我让他们重复这个过程5次。我们共同创作

了美妙的壁画！100次三维立体铅笔描画阴影，我们完成了动态的、完整长度的恐龙画！然后，我们可以享受一家人、一群人在壁画前拍照的时刻。最后，我邀请每组家庭剪下一块带回家。这一天是如此美妙！我最爱的恐龙角色就是这个"恐龙骑士"。

第1步：开始有趣的恐龙课。先画一个辅助圆，勾勒恐龙的身体。现在，用"前缩透视"法的圆圈描绘它的左腿。

第2步：用两根侧面的、微微"前缩透视"的线条描绘出粗壮的左腿。"前缩透视"的线条可以产生抬腿的效果。然后，描绘右腿两侧。

第3步：描绘有趣的、短而粗的小尾巴。脖子和头画得小一点，让它们看上去离尾巴很远。我们正在营造远和近的效果，这就叫作"纵深"。创作三维立体效果时，设法让有些物体离我们近一点（比如尾巴），而另一些物体在画面中远一点（比如头）。

第4步：用一个有趣的方法，在这幅
画中，营造"纵深"感。那就是
描绘恐龙的脚印，近处的脚印很
大，使用几个不同的文艺复兴绘
画关键词："尺寸""定位"
和"前缩透视"。尺寸：脚印越
远，尺寸越小。定位：远处的脚
印在画面上方。前缩透视：脚印
的圆圈是压扁的、扭曲的，营造
一侧更近的效果。12个文艺复
兴绘画关键词是如此美妙、如此
有力的艺术理念，有利于创作出
色的三维立体绘画！

第5步：在恐龙背上放三个骑手。描
绘恐龙的头发和眼睛。擦去左腿
上的辅助线。描绘每个洞的上方
边缘，画出每只恐龙脚印的厚
度。太酷了！

第6步： 水平线画得呈微微锯齿状，让画面背景看上去像是粗略的、野生的史前领土。恐龙抬起左腿，离开地面，在左侧投射下一块阴影，朝着（西南方向）延伸。光源放在右上方，添加尾巴的阴影。再给三名恐龙骑士加上一点有趣的细节。

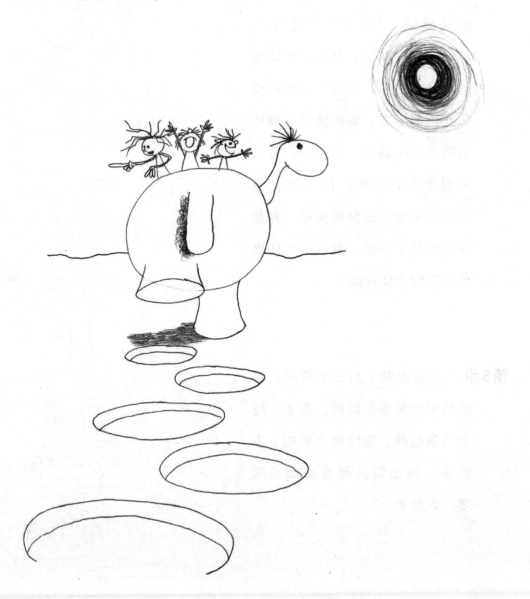

第7步：描绘三名骑士的细节，并在恐龙的脖子、身体、脚、腿和右侧的脚印
上画第一层阴影。

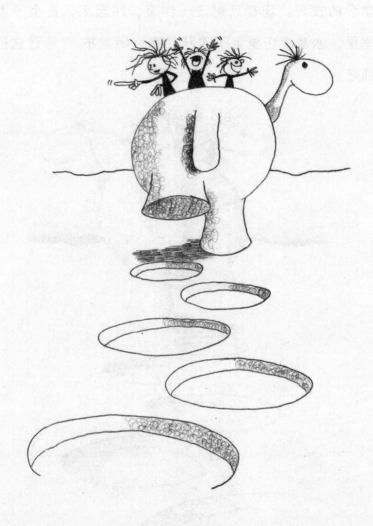

第8步：给所有背对光源的曲面添加细节或混色阴影，由深至浅混色。在脚印
的底部画一些呈现深度的阴影。在需要移动的地方画一些有趣的、小小
的动态线条。享受描绘天空中渐变色彩的过程，与明亮的地方形成对
比，让恐龙从平坦的纸张上凸显出三维立体的效果。

一次又一次，你又获得了成功！围着屋子奔跑吧，你又顺利地完成了一堂绘画课。就像那些最出色的创意插画师一样，勇敢无畏地运用新学会的技巧。现在只剩下一件事，跳起来，在房子里、教室里、办公室里、冰激凌店里上下雀跃，高兴地宣布："看看这些画！说你喜爱绘画吧！"

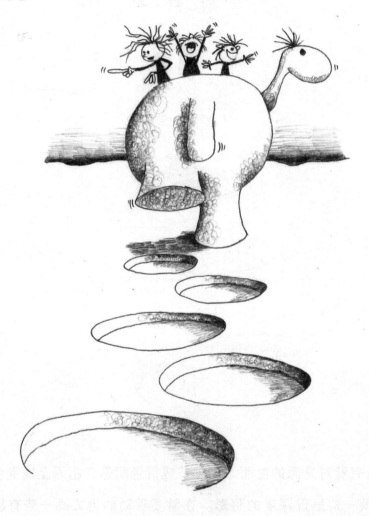

第 10 课

毛茸茸的虫子

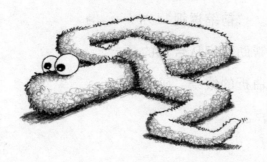

　　这幅画的灵感来自杰克·穆尔（Jack Moore），他是我的电视观众，此前我有一部PBS系列电视节目《神秘城市与指挥官马克》。我在得克萨斯州休斯敦的动漫展中遇到了杰克。我向一群粉丝介绍如何描绘毛茸茸的虫子，听到观众里有人喊道："我记得这幅画！"原来这名观众从小观看PBS的电视，跟着电视里一起画画。如今他已经成了一名NASA艺术家。他在休斯敦最大的动漫展Comicpalooza管理最大的NASA月球车展。他邀请我来到NASA展区层拍照，并且亲笔签名了一只NASA帽子给我。我仍然保留着这只帽子！多年后，我们之间的友谊增进，合作完成了多个精彩的项目。我最近与NASA阿耳忒弥斯合作的项目是"月球任务"。它通过一系列精彩的线上直播，聚焦NASA工程师、科学家、宇航员，以及来自全国各地的特邀艺术家。每一集，我们关注NASA阿耳忒弥斯登月任务中的一部分，聚焦NASA访客与我们特邀艺术家之间的互动，讨论精彩的NASA月球任务，描绘任务中的一个组成部分。名

为"#DrawARTemis Live"的9集系列电视直播同时在油管和脸书上播出。油管上仍然能观看这系列精彩的电视节目！如此精彩的动漫展，使得我与朋友杰克·穆尔的创意合作从此开始。

第1步：让我们用"前缩透视"的方形来定位，描绘这只模模糊糊的毛茸茸小动物。"前缩透视"方形辅助线能够帮助我们从合适的视角确定蜿蜒曲折的线条。画两个平行的辅助点。

第2步：将手指放在两个点的中间，分别在手指上方和下方再画两个点。

第3步：描绘辅助线，连接成一个"前缩透视"的方形。

第4步：将"前缩透视"方形的近处边缘作为参考，描绘毛茸茸的虫子身体。虫子的身体朝左侧西南方向微微倾斜。

第5步：描绘虫子身体的第一弯。沿着"前缩透视"方形的上方边线向左侧
转，线条朝向西北方向。请注意向远处弯曲的过程中，虫子的身体显得
越来越小。这里使用的技巧是文艺复兴绘画关键词"尺寸"。将物体描
绘得越来越小，创造越来越远的视觉效果。转角处，略微延伸线条，营
造前侧叠加在后侧上的视觉效果。

第6步：继续描绘曲线，画出毛茸茸的虫子身体，再向左侧弯曲一点。沿
着"前缩透视"辅助线描绘线条，朝着西南方向。

第7步：描绘下一个转弯，毛茸茸的虫子身体，向右下方微微弯曲，朝着东南方向。

第8步：现在来到有趣的小插曲部分！我们希望虫子的尾巴从身体上跨过去。先描绘弯曲的底部轮廓线条，比设想的更弯曲一点，这根线条能够体现圆圆的虫子身体。顶部的线条在其之上，画一根更大的弧线。随后，将多余的线条擦去。

第9步：使用文艺复兴绘画关键词"重叠"和"尺寸"，描绘咕噜转的眼睛。近处的眼睛大一点，叠加在远处的眼睛之上，而另一只眼睛画得小一点，创造在远处的视觉效果。延伸虫子的身体，线条微微转向左下方，朝着东南方向。

第10步：再加两个弯曲，画完尾巴，尾巴越到尽头越小。尾巴尖向空中翘起，使用一些动态的线条，就像摆动的狗尾巴。毛茸茸的虫子很高兴见到你！朝着东南方向，细节描绘略微向左侧倾斜的、尾巴尖的影子。请注意，影子的小细节如何让尾巴看上去在空中摆动。使用波浪起伏的线条描绘虫子身体毛茸茸的肌理。加深两只眼珠子，给一小处光线反射留白。

第11步：享受描绘虫子在地面上形成的深色阴影的过程。描绘投射的阴影使景物看上去贴在地面上，而不是悬浮在空中。

第12步： 最后一步，太棒了！背对右上方光源的那面加上几层混色阴影。尤其是眼睛下方，以及向上翘起的尾巴与地面重叠的部分，再多加一点深色的阴影。

你又完成了一部作品！你又成功地完成了一幅精彩的三维立体绘画。你真是一位机智的、充满创意和天赋的艺术天才！该庆祝一下"波浪形小虫"成功画完啦！喊上所有人，赶快过来！人们涌进屋子，好奇发生了什么。双臂交叉，模仿虫子的动作，如波浪般起起伏伏！告诉在场的观众赶快加入吧，为胜利欢呼吧，成功地画好这只最酷的、弯弯曲曲的、毛茸茸的虫子！

第 11 课

创意飞行

　　我很喜欢这堂绘画课，你也是！凭借令人惊奇的、强大的创造力，展翅高飞！这节课的灵感来自我最爱的卡通人物画家——比尔·沃特森（Bill Waterson），凯尔文（Cakvin）和霍布斯（Hobbes）的创造者。我有许多他的书。多年来，我研究了他的绘画技巧，不只是绘画中的人物，还有背景中的瀑布、森林、花朵、恐龙山谷、太空星球、房屋、街坊邻居等等。对于这本精彩的插画书，你马上就要有自己的藏品了！尤其是这本书，沃特森的角色带给我灵感，凯尔文驾驶着他的纸盒"变形器"飞翔。

第1步：描绘两个相互水平的点。

第2步：将手指放在两点之间。然后，在手指上方画一个点，下方再画一个点。

第3步：将这些点相互连接，描绘"前缩透视"的方形。这是一个定位指导点的、聪明的做法，不是吗？如何用手指定位技术，描绘"前缩透视"方形，我已经教了40年了。

第4步：从每个角往下描绘竖直线条，中间的那根最长，营造出更靠近画面的视觉效果。这里又一次使用到文艺复兴绘画关键词"尺寸"和"定位"。"尺寸"是将物体或物体局部画得很大，让它显得更近。"定位"是将物体描绘在画面底部，也让它看上去更近。

第5步：描绘飞行的创意纸盒的底部。沿着线条角度画，我们称之为"参考线"。在这堂课中，你

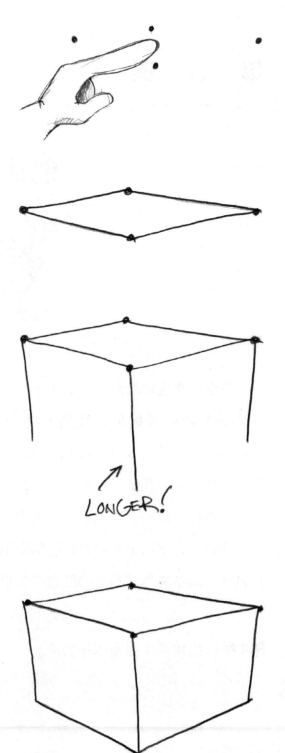

LONGER!

会发现我们经常用到之前画的线条角度，作为参考。因此，初步的视觉收缩线条很重要。其他的线条将参考这些线条的角度——不只是盒子，还有盒子的翻盖、涡轮飞机的蒸汽，甚至是飞机底下投射的阴影。

第6步：在近处盒子顶端，画两条前侧翻盖的水平线。"水平"是一个我们经常使用的、重要的绘画关键词，意思是线条角度相同。一个好的可视的例子就在你眼前。主线和右侧边缘是水平的；从你坐的地方观察门廊，门廊的侧面也是竖直平行的。现在，咨询你的朋友或家庭成员的意见，双手放在两侧，站立一会儿。你会发现，他们的双手臂与身体平行。很酷吧？

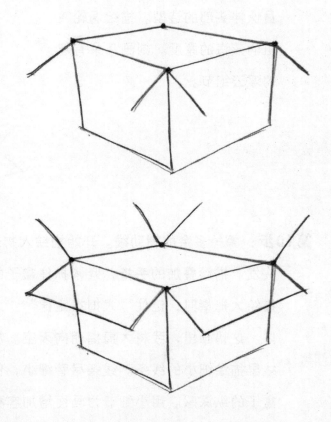

第7步：描绘盖子的底部线条，与上侧边缘平行，将其作为参考线。每只翻盖近处的角比远处的角更低、更大。

第8步：擦去近处翻盖上多余的线条。这里使用的技术是文艺复兴绘画关键词"重叠"。近处的翻盖叠加在盒子的前侧上。用水平角度的线条，描绘后侧翻盖的顶部边缘，将盒子后侧的顶部边缘作

为参考线。现在在盒子的后面描绘涡轮飞机的蒸汽，悬浮、扭曲，"前缩透视"成S形。

第9步：用迎风的动态线条，描绘酷酷的、领航员的造型。描绘领航员伙伴头部的造型。描绘涡轮飞机的蒸汽的厚度。刻画几朵有趣的浮云细节。

第10步：擦掉多余的辅助线。开始描绘人物兴奋的面部表情，风吹起他们的头发。描绘叠加的手指，紧紧抓住盒子的顶边！生活多么美妙！哇哦！描绘大拇指时，记住"大拇指定律"：大拇指总是指向天空或者人物身体。这幅画里，我将大拇指朝向天空。加深飞行员的身体和手臂。边角线里描绘细小的线条。线条尽管细小，但产生巨大的视觉效果，营造出盒子的纵深感。用小细节为画面增加容积、深度和人物性格。用淡淡的辅助线描绘"前缩透视"的"百吉圈"形的大云朵的位置。你会爱上画这些"百吉圈"形大云朵，以至于每幅作品中都画上它们。

第11步：开始描绘第一层阴影。远离光源的地方，画一层很淡的深色。

　　不仅是这幅画中，你会发现几乎所有画面，我都将太阳放在右上方。从一年级开始，几乎所有画面中，我都把太阳画在下午2点15分的位置，50年了！我沉浸在立体绘画的时空中，描绘飞行员挥舞的手指，描绘更多头发！呀呵！我们太喜欢描绘头发了！咦卟！用叠加的弧线描绘较大的"百吉圈"形云朵，再画几朵小云彩，向远处淡去。

第12步：最后一步！哇呵！这是我最喜欢的步骤，我们用深色的边缘、深色的细节，深浅混合的阴影收尾。加深盒子的外侧线条、人物角色、飞机蒸汽以及"'百吉圈'形云朵"。现在，沉浸在描绘更多的阴影中吧。确保曲面的云朵由深到浅混色。盒子的平面是固定色调而非混色，因为它是远离光源的平面。加深翻盖底下的深色区域，三维立体效果看上去太酷了，给云朵增添了更多的层次。请注意我是如何使用小圆圈描绘阴影，创造出蓬蓬的、粉嘟嘟的质地的云朵的。非常棒！干得出色！现在，站起来，伸出手，抓起你的画，绕着房间、教室、图书馆、教堂奔跑，向所有人展示这幅美妙绝伦的作品吧！

第 12 课

跳伞的企鹅

这是另外一个我最爱的线上教学课程系列！正常情况下，疫情爆发之前，我每年会在全球范围内开展上百场真实的一系列在校课程。自2020年3月18日起，上百万同仁受到了疫情的巨大影响，我不得不取消所有的旅行计划，而换成了线上直播讲座。无论您相信与否，我十分热爱这项事业！面对这场可怕的大流行病，它给予我一线希望。在过去100堂线上直播课中，"跳伞的企鹅"始终是最受欢迎的绘画课，排名第一。本课献给位于得克萨斯州达拉斯的白石初中（White Rock Elementary School）里的天才艺术生。这些学生对"跳伞的企鹅"非常执着，在过去3年里，他们每年10月1日邀请我在线上课堂授课。每年他们都高唱："跳伞的企鹅！跳伞的企鹅！跳伞的企鹅！"在Zoom直播视频链接里，我的声音听上去特别响亮、激动人心！让我们找点乐趣吧！描绘这只酷炫的、疯狂的跳伞企鹅吧！

第1步：先画一条辅助线，向右边倾斜。

第2步：描绘伞的顶部线条。弧线的两端
　　　　描绘两个定位点。

第3步：用这几个定位点，描绘一个"前缩
　　　　透视"圆。记住"前缩透视"是重要
　　　　的文艺复兴绘画关键词，通过挤压、
　　　　扭曲物体，使其呈现三维立体的效
　　　　果，使得物体的一部分离你更近。请
　　　　注意为何将其"前缩透视"形状画得
　　　　比书中的其他图更舒展。这是因为我
　　　　想创作伞向观众倾斜的视觉效果。

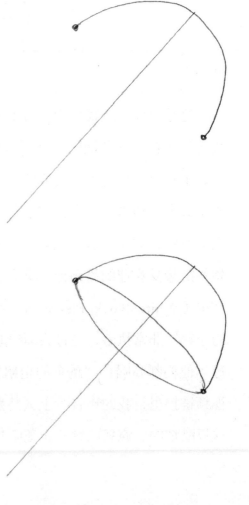

第4步：用倾斜的辅助线描绘企鹅胖
乎乎的身体。

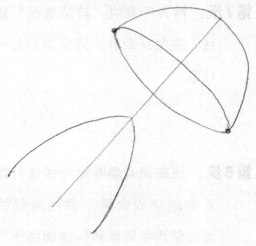

第5步：描绘弧形的底边。画出企鹅
圆乎乎的翅膀。

第6步：以"前缩透视"圆为参考，连
接拱形的点，描绘打开的伞面。

第7步：擦去所有的"前缩透视"辅助
线。描绘从伞到企鹅翅尖的每一根
线条。

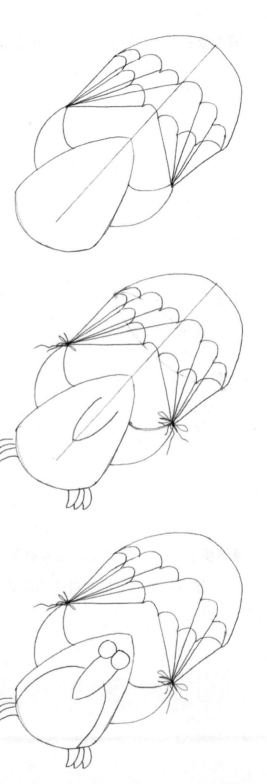

第8步：现在饶有趣味地给线条打结，
正如跳伞的企鹅正拥抱美好的生
活！使用中间倾斜的辅助线作为参
考，刻画企鹅的喙。描绘脚趾时，
记得使用最重要的绘画关键词"尺
寸"和"重叠"。近处的脚趾画得
大一点，重叠渐远。这两个强大的
关键词有利于营造大脚趾离观众更
近的视觉效果。看到了吗？即使是
跳伞企鹅脚趾的小细节，也能用到
这些重要的绘画关键词，使它们看
上去显得三维立体。

第9步：描绘圆圆的眼睛。描绘企鹅胖
乎乎的腹部轮廓。这个白白的肚子
和喙有助于凸显企鹅的特征。现
在，擦干净所有倾斜的辅助线。

第10步：加深瞳孔的颜色，中间反光留白。反光能确定光源的方向以及企鹅的视线方向。它们看上去真的很酷！现在是时候在喙的下方、翅膀底下以及伞的内侧淡淡地描绘第一层阴影了。翅膀和身体的连接处，描绘一点点酷酷的褶皱小细节。擦干净翅膀底部多余的线条。

第11步：这幅画真的看上去很棒，不是吗？加一点阴影和细节确实会让你的企鹅活灵活现！让我们在企鹅的身体上再加一点灰色调，除了脚趾、腹部和眼睛留白。享受绘画的乐趣吧，加深身体外围边缘的阴影，给打开的伞面内侧涂上混色的阴影，营造深邃感。

第12步： 最后一步！哇哦，我最爱的一个步骤！增加锐度，加深细节和边缘。腹部的边缘描绘一些阴影。享受描绘俯冲的乐趣吧，画上弯曲的"动态线条"以及一系列飘浮的云朵，创造一种企鹅快速跳伞的视觉效果。又画完了一次！你又完成了一幅精彩的、动人的、出色的杰作！快与全世界分享吧！还等什么呢？赶紧！拿起你的作品，从这儿到那儿，四处欢呼，向全世界宣布："注意了！我又创作了一幅三维立体绘画作品！来欣赏吧，赶快看呀！"

第 13 课

忍者松鼠

本课的灵感来自一场特殊的Zoom线下派对，我应邀主持这场派对。今天过生日的双胞胎快10岁了，他们是油管的忠实粉丝。很显然，他们已经画了300多幅油管绘画作品！他们的父母给我发邮件，问我是否将以双胞胎最爱的油管内容"忍者"为主题来描绘这场特殊的生日庆典。之前，我从来没有呈现过线下Zoom生日庆典，但我很乐意尝试一下。我很高兴给聚在新墨西哥州Albuquerque家中的20个孩子上课，还有一些朋友及家人从Zoom线上加入。除了不能像孩子们一样吃蛋糕之外，我一切都很喜欢。让我们愉快地描绘这只毛茸茸的忍者松鼠吧！

第1步： 先随意地画一个圆圈。请记住，不必描绘一个完美的圆。事实上，圆圈的线条显得略微有些摇摇欲坠，不均匀或不完美确实是速写的特色。

第2步：加上头部的形状。记得最初几个步骤中，保持手和铅笔线条松松散散、潦潦草草。

第3步：用线条描绘手臂的位置。用两根细小的线条定位手臂。

第4步：用小圆圈代表一双手。手臂微微向内弯曲，增添一点个性。

第5步：描绘大尾巴的形状。用两个小圆圈描绘鞋子。鞋子底部向下稍稍倾斜，而不是画水平线。让鞋子稍微向下倾斜，能创造出脚跟靠得近、脚尖离得远的视觉效果。很酷，不是吗？

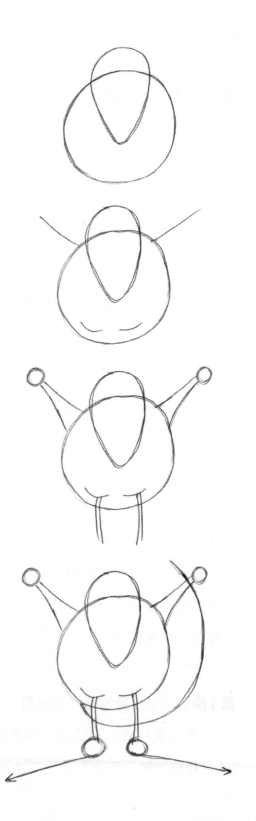

第6步：描绘一些脚的细节。描绘
　　　　毛茸茸的大尾巴近处的部分。
　　　　描绘两条弧线代表面具。请注
　　　　意这些弧线是如何构成突出的
　　　　头部线条的。这些小细节是描
　　　　绘真实的三维立体画面所要留
　　　　意的。

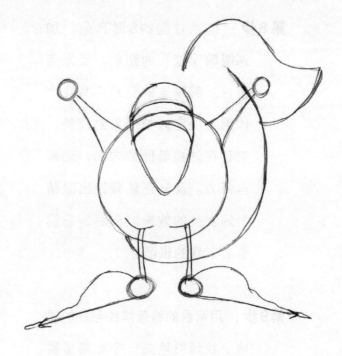

第7步：描绘毛茸茸的大尾巴后方
　　　　的线条。请注意近处的部分叠
　　　　加在远处的上方，营造出纵深
　　　　的视觉效果。描绘鼻尖，画一
　　　　些胡须。注意了，我在一侧画
　　　　三根胡须，而另一侧画了四
　　　　根。这就叫"不对称"。总的来
　　　　说，两侧会有一点差异，创造
　　　　更多的小个性。描绘瞳孔，并
　　　　在每只眼珠里留有反光点。描
　　　　绘大拇指时，我遵循的是"大
　　　　拇指定律"：大拇指总是朝上
　　　　指向天空，或者指向身体——
　　　　尽管并不总是如此，但大多数
　　　　时候是这样子的。

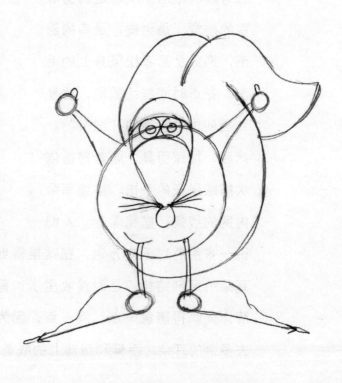

第8步：描绘炫酷的S形耳朵。加深眼睛里瞳孔的颜色，反光点留白。眼睛里的反光点有几个作用：决定人物形象的视角，它正在注视着什么方向，光来自何方。反光还能营造出眼睛闪闪发亮的效果。最后，它们看上去真的很酷！

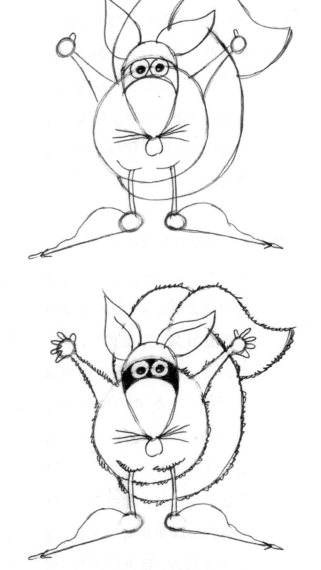

第9步：用弯曲的线条描绘毛发的质地。纹理质地是一个非常重要且有趣的概念。质地是画面表面的感觉；是树皮，是鸟的羽毛，抑或是忍者松鼠身上的毛发。花点时间描绘质地，它是绘画创作中有趣的"细节"。然后，加深面具，顺着拇指依次描绘张开的手指，描绘耳朵内侧的线条，描绘螺旋。人们说一张图胜过千言万语，在这里得到证实。耳朵里的一根线条可以确定耳朵的解剖结构。是时候收尾了！擦去所有多余的线条。所以我总是提醒你先画得随意一点，淡一点，因为最终将擦去所有这些轮廓线条。擦去多余的耳朵、手臂和腿部上的线条，擦干净鞋子上的线条。

第10步：每只耳朵上都画一条短线，作为耳蜗。你也可以描绘自己的耳轮和耳蜗。确定光源来自哪里很重要！因为这个关键的步骤决定了画面中所有的阴影位置。在所有背对光源的地方描绘第一层淡淡的阴影。加深鼻子，留一小处酷酷的反光点。

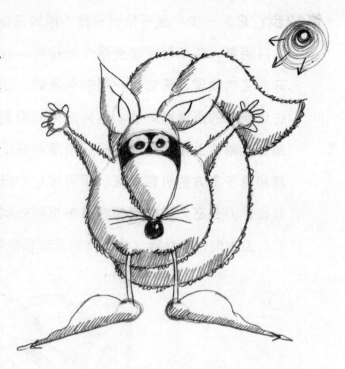

第11步：由浅入深描绘耳朵内侧。这一混色阴影让耳朵看上去三维立体。描绘脚下地面的阴影，我们称之为"投射阴影"。这些阴影被投射在背对光源的地面上。想象一根从捕鱼洞投射出来的渔线，然后在忍者松鼠的背后画一根水平线，用来确定背景的位置。

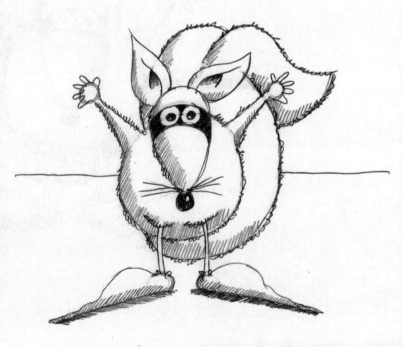

第12步：最后一步！是不是很有趣？描绘三维立体画面太奇妙了吧！多添加
几层阴影，花点时间享受这个过程吧。我给松鼠全身加上了细小的、弯
弯曲曲的纹理，再加上一层灰色基调，让松鼠在背景中凸显出来，看上
去比所有的基调都好看。延伸投射的阴影，加深沿着水平线的、天空的
颜色，越往上颜色越浅。确保角落和裂缝、尾巴下方、腿下方、耳朵后
侧和鼻子下方的阴影更深。干得好！完成了！拿起你的作品，在房间、
教室、办公室、星巴克的咖啡馆里到处欢呼雀跃，奔跑展示吧！"女士
们、先生们，来看看这位尊贵的忍者松鼠吧！"

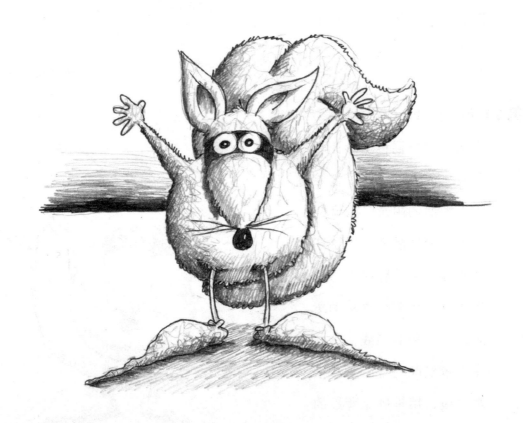

第 14 课

景观房

　　1985年，我被选上主持PBS新一季儿童艺术电视节目。当时我才19岁，还记得第一次兴高采烈地飞往纽约。制作团队聚在一起，创作这档此后十分热门的，名为《神秘城市与指挥官马克》的PBS儿童节目。在一开始的创意头脑风暴中，我们讨论了多个设计场景。头脑风暴之后，我走到墙边，贴上一大张纸，用单一视角快速地描绘了一个空房间。这是一幅简单的10分钟素描，画中只有一个方形和从四个角延伸出去的四条线，让我们想象一个安放舞台道具的空房间。制作团队非常高兴，他们坚持要求我创作一堂绘画课，放在一系列课程中。最后，它成了65次课中最受欢迎的课程。自1985年至1995年，这个奇妙的儿童节目在全美放映，也在国际上播出。我很高兴与20世纪80年代PBS偶像鲍勃·鲁斯（Bob Ross）、弗雷德·罗杰斯（Fred Rogers）以及莱瓦尔·伯顿（Levar Burton）同台。迈克尔·卡罗洛（Michael Calero）是一位才华横溢的艺术家，他观看我的节目长大，并且成了一名专业的艺术家，为漫威和DC

漫画公司（DC Comics）创作艺术作品。他也是PBS节目的粉丝，为此还创作了一幅美妙的画作，名为"Mt. Rushmore 1980s PBS偶像们"。

第1步：这节课生动地介绍了"如何使用单一视角"。基本上就是画物体的时候，透视线全都朝向一个消失点。很简单，很有趣！先画一个方形，不必描绘完美的方形——看看我的这个有多不完美！实际上，歪歪扭扭、不完美的线条，才能创作出有趣的卡通形象。方形的中间画一个点，这个点就是"视觉小消失点"。

第2步：可以用尺或本子、一厚叠纸、一张信用卡，描绘穿过四角的线条，创作地面、天花板和墙壁。描绘每根线条时，将铅笔放在中间的视觉消失点上。沿着点单边旋转，放好尺的角度，慢慢地描绘直线，与方形的每个角相连，完成所有线条。

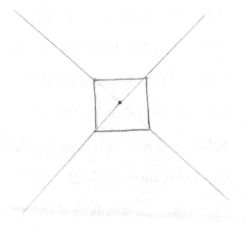

第3步：用两条竖线在墙壁的左侧画一扇大窗。使用文艺复兴绘画关键词"尺寸"，将近处的线条画得长一些，将远处的线条画得短一些。

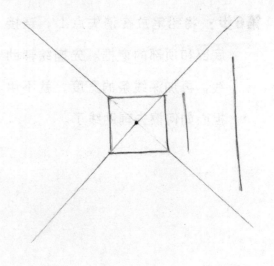

第4步：从中间的视觉消失点出发画直线，沿着对角线单边旋转，直到触碰到直线顶端。描绘窗户的顶部。重复这个过程，描绘窗户的底部。擦去直线上任何多余的线条。

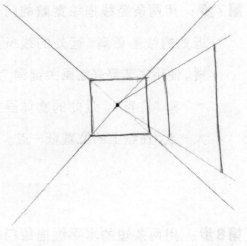

第5步：用上下两条水平线描绘窗户的厚度。

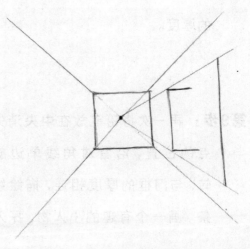

第6步：将铅笔放在消失点上，连接底部和顶部的窗框。先描绘辅助线，再加深线条的宽度，就不用担心如何擦去辅助线了。

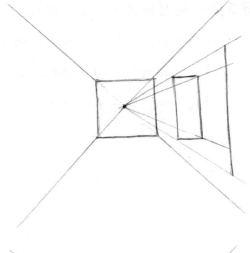

第7步：用两条竖线描绘宽敞的门。近处的线条更高，远处的线条更矮。使用文艺复兴绘画关键词"尺寸"和"位置"。近处的物体画得大一点，在纸上的位置低一点。

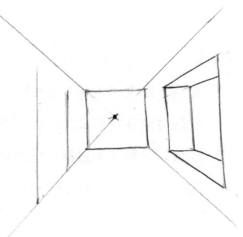

第8步：用两条短的水平线描绘门框的厚度。

第9步：再一次将铅笔放在中央消失点的位置，沿着对角线单边旋转，与门框的厚度相连，描绘线条。画一个有趣的小人物，探入

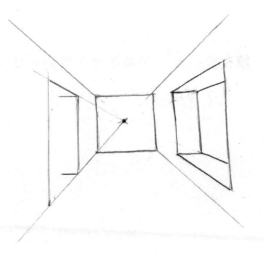

房间。你在画中添加越多有趣、疯狂、酷炫的小细节，画面就会变得越精彩，越有原创之美。这是创作一幅独一无二的作品的方法！

第10步：擦去所有的辅助线。加深一切边缘。在远处的墙壁上添加一幅生动的家庭画像。在窗户里爬进来的小人的手臂下方描绘阴影。请注意，阴影照在不同侧面上，窗户上、墙面上、地面上。看起来很酷，不是吗？给窗户上的小人添加更多的细节：古怪的头发、趴在近处窗户边缘上的手指。

第11步：描绘一个奔跑着离开房间的人物。描绘人物的脚下投射的阴影，从而使人物看上去是腾空、离开地面的。先画第一层阴影。请注意，本书中只有这一课是使用多重光源的。你能确定光源来自何方吗？让我们给远处的墙壁和窗框涂上阴影吧。

第12步：最后一步！描绘一些有趣的动态线条。在逃跑的人物脚下画几朵云。给门、窗、墙壁再加一些细节阴影。给家庭画像的边框加上阴影，使其产生厚度。加深门外的区域，再给窗户加深锐度对比色，凸显人物形象。深色的背景将浅色的人物从画面中凸显出来。完成了！你又完成了一幅让人感到亲切的、愉悦的画作！花点时间庆祝胜利的果实吧！坐在椅子上转三圈（用旋转椅更好）。现在，奔向第一个你见到的人，把画作放在他的手中。什么也不说，只是用大眼睛瞪着他，朝着他微笑，等着听听他怎么说！

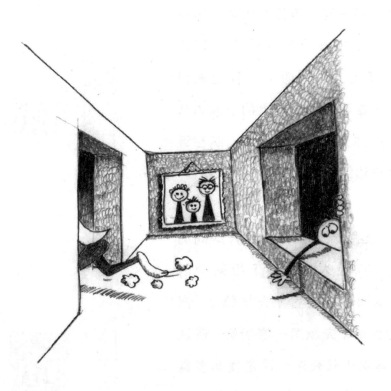

第 15 课

会唱歌的鲨鱼

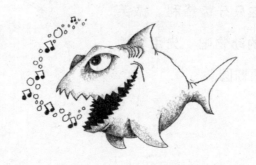

　　这堂课的灵感来自我在南太平洋的一次水肺潜水。多年前，我的朋友和他的妻子一起经历了一小段环游世界的航海探险，我飞到波拉-波拉（Bora-Bora）岛屿加入他们的航海探险，这是今生难得一次的体验！我们花了6周的时间沉浸在南太平洋深蓝色的海水中，从波拉-波拉到汤加（Tonga）群岛。查一下谷歌地图，看看你能否找到这些迷人的岛屿。旅途中，我经历了数日60英尺（18.288米）的巨浪，也经历了有如水晶般平静的海面。那时候，经历了海上的5天之后，我们在库克群岛的一个名叫帕勒默斯顿环礁的地方短暂停留。当地热情的岛民欢迎我们；由于如此殷勤的款待，最后我们在岛上待了一周时间。参观这个阳光充足的、布满棕榈树林和白沙滩的天堂后，我们和当地人一起进行水肺潜水，水清澈见底。我记得潜到80英尺（24.384米）深，再向水面望去，我能看到船底的精致细节。我还记得，潜水的时候，看到一群巨鲨围着我们。我看到双髻鲨、虎鲨等几十头鲨鱼。我当然十分害怕，但是，当地

人告诉我，堡礁周围有许多鱼，所以鲨鱼被喂得很饱，不会伤人。最近，他们没有听说鲨鱼伤人的消息。即使如此，我还是很紧张，靠近礁石的石墙站着。当这些鲨鱼出现的时候，当地人继续潜水，呈现完全放松的状态，对周围环绕的危险几乎不为所动。呀！一想起这些，我还会发抖。不得不说，鲨鱼是我见过的最惊人的生物。让我们一起描绘鲨鱼吧！

第1步：开始描绘这只牙齿锋利、微笑着的、唱着歌的动物吧。先用辅助线画一个淡淡的椭圆。

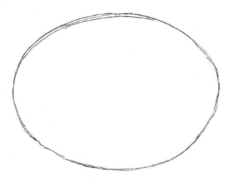

第2步：用弧线描绘眉毛。再用一根更弯曲的线条，描绘背鳍。

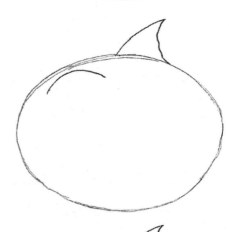

第3步：眼睑外面略微凸出一块，显示厚度。用一根长长的弧线，确定嘴巴的位置。不必担心辅助线，随后将它擦去。

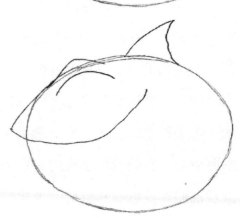

第4步：描绘眼球和瞳孔的细节。眼睛后面再画一个叠加的凸起，暗示另一侧的另外一只眼睛。这里我们使用文艺复兴绘画关键词"叠加"和"尺寸"。近处的物体画得大一点，叠加在远处的物体之上。描绘胸鳍时，将再一次用到这些重要的词汇和想法。近处的鱼鳍比远处的大得多。

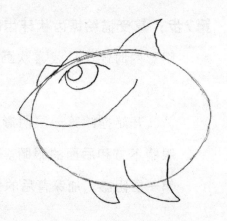

第5步：冷酷的瞳孔画得深一点，中间留一个小反光点。反光点是个重要的细节，能够增加个性和表现力，确定物体观察的方向以及光源的方向。描绘鲨鱼咧嘴笑的细节。画出嘴唇底部的深度。画上尾部的背鳍，大小任由你选择——这是你的绘画作品，由你来决定人物角色！

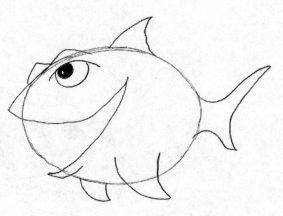

第6步：用弧线描绘嘴巴的厚度。用视觉收缩的效果，描绘一只张大的嘴巴。加深外围的线条，在后侧的鱼鳍和后背部的鱼鳍上加点褶皱。褶皱是非常有趣的方法，能产生重叠的效果，也为画面增添个性。

第7步：享受描绘锯齿状牙齿的乐趣！画五条弧线，描绘鱼鳃。现在是描绘阴影的时候了！我喜欢画阴影！确定想象中光源的位置。我把它放在右上角。

开始描绘第一层阴影，背对想象中光源的位置，用淡淡的色调涂抹眼睛下方和后面的眼睛。沿着鲨鱼的底边以及近处鱼鳍的边缘继续描绘第一层阴影。加深背后的鱼鳍，因为鱼身体背光。

第8步：最后一步！花点时间，描绘下一层阴影的细节。由深到浅，用混色确定眼睛下方、身体和鱼鳍的色调。把嘴巴画得深一点。描绘许多小气泡和音符，使其从愉快歌唱的鲨鱼口中冒出来。你做到了！完成了！双手举起这幅作品，向全世界展示这幅可爱的素描作品，发出响亮的、激动人心的鲨鱼歌唱声！还有一个额外的挑战带给你：描绘另一幅原创的鲨

鱼铅笔画，将它自动描绘成"帕勒默斯顿环礁的人民！"，旁边写上来自30年前游览天堂岛的卡通画家的问候。告诉他们一些关于你自己的事，你与我一起经历的"如何绘画"的旅程。一定要向他们送上我的问候！

去当地的邮局，贴上国际邮票，将它寄给：

帕勒默斯顿环礁的人民

蓝色的房子

帕勒默斯顿环礁

库克群岛

南太平洋

南半球

行星地球

这里有另一则挑战：在谷歌上搜索"帕勒默斯顿环礁的人民"。读一读，了解一下这个特殊的小岛社群的小故事。

第 16 课

交通堵塞

　　成长过程中，我喜爱的两部卡通片是《石头族公园》和《冈比》。我还能吟唱《冈比》的主题曲，至少哼上一两句："他走进书里，和他的小马驹！如果你是有心人，冈比就成了你的一部分！"咧嘴笑笑，哼着小曲，你也是外祖父、外祖母了！我最喜爱的《冈比》角色是"木头人"。你还记得这些可怕的小家伙吗？他们总是惹麻烦！这堂绘画课中木头人的灵感来自《冈比》中的动画泥土人物。上谷歌，搜索"冈比和波基，还有木头人"。

第1步：画两个水平的参照点，先画第
　　　　一个"前缩透视"的方形。

第2步：手指放在两点的中间，然后在
　　　　手指上方画一个点。

第3步：用线条把这些点连起来，绘制一个视觉收缩的方形。"前缩透视"是12个重要的文艺复兴绘画关键词之一。它的意思是通过压缩或扭曲某个图案，创造出远近的视觉效果。在这本书里，我已经反复讲解了这个方法。实际上，在我的书里、电视节目中、实况播报中，以及学校的集体演讲上，我重复提到过这个重要的概念。12个文艺复兴绘画关键词非常重要。描绘三维立体效果，不用到一个或几个其中的概念是不可能的。

第4步：从每个角向下描绘竖直的线条，中间的线条画得长一点。使用文艺复兴绘画关键词"尺寸"和"位置"。近处的物体画得大一点，位于纸上较低的位置。

第5步：在最近的一个盒子上描绘一对叠加的眼睛。在盒子的上方及两侧再画两个"前缩透视"的方形。

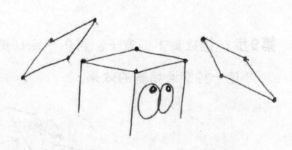

第6步：描绘另外两个盒子的细节。请注意我们是如何将它们藏在第一个盒子后面的。使用了文艺复兴绘画关键词"重叠"。

第7步：在一堆盒子里，再描绘一
个向后倾斜的盒子，这就叫变
化视角或者改变观察角度。为
了营造向后倾斜的效果，先画
盒子最近的角度，再描绘稍稍
向后的顶边。

第8步：完成中间那只向后倾斜的盒子的细节。描绘更多的、向不同方向倾斜
的、"前缩透视"的盒子，享受绘画乐趣。为盒子交通堵塞，添加一点
有趣的混乱元素。

第9步：描绘更多的盒子。再多一点！更多！哇！请注意收窄的盒子外形，营
造一种交通堵塞的效果。

第10步： 最后描绘几只远处的盒子，越远越小，始终使用重要的文艺复兴绘

画关键词"尺寸"。

第11步： 右上方画一个假想的光源。在每个盒子远离光源的侧面描绘第一层

阴影，享受绘画的乐趣。

第12步： 最后一步！播放响亮的皇家小号曲吧！叭叭叭！叭叭叭！加深所有边缘，并且描绘细节，在盒子与盒子之间以及重叠的盒子后侧描绘阴影。加深所有的小裂缝、小角落和小孔，产生强大的视觉效果。让盒子从二维纸张平面凸显出来，强化形状，相互隔开。

又一堂酷炫的、富有创意的三维立体绘画课完成了！你参加了一场如此卓有成效的课程！在房间里、教室里、办公室里，昂首挺胸，阔步向前，响亮地唱起皇家小号曲，向所有人愉快地展示你的绘画作品，同时向所有人宣布："听着，听着……我正式宣布，创作完成了一幅真正的创意三维立体作品！"

第 17 课

袋鼠妈妈的宝贝儿

　　这堂有趣的袋鼠绘画课的灵感来自一次去澳大利亚的教育旅行。我的PBS秀《神秘城市与指挥官马克》风靡全球，尤其是在澳大利亚广受欢迎。我还记得，当时很高兴应邀参加环澳大利亚旅行，教我的小粉丝们如何绘画。旅行的赞助商之一是澳大利亚安捷航空（Australian Ansett Airlines）。每到一座城市，机长们都会邀请我去驾驶舱参观，观看飞机着陆。我很喜欢！我知道，这听上去不可思议，不过这是20世纪90年代哦。在长达一个月的给小学生集中授课的过程中，我参观了澳大利亚各地的城市，包括悉尼、墨尔本、布里斯班和达尔文。我拥有许多特殊的记忆。有一次，我在澳大利亚海洋世界教一万名小学生如何描绘在我们身后跳跃的、嬉戏的海豚！演出之后，我登上了海洋世界的直升机，飞往下一场精彩的表演。我屏住了呼吸，底下是数百只在美丽的澳大利亚乡村跳跃的袋鼠。机长见到我很高兴，就花了点时间绕着袋鼠盘旋了几周。如此难忘的一个下午！自那以后，我爱上了画袋鼠。让我们现在就画一个吧！

第1步： 先画一个辅助圆，这是袋鼠的头。

第2步： 描绘一根长长的弧线，确定袋鼠身
体的位置。接着描绘脖子的厚度。

第3步： 画袋鼠的腹部。接下来，我们将描
绘这只袋鼠的袋子。

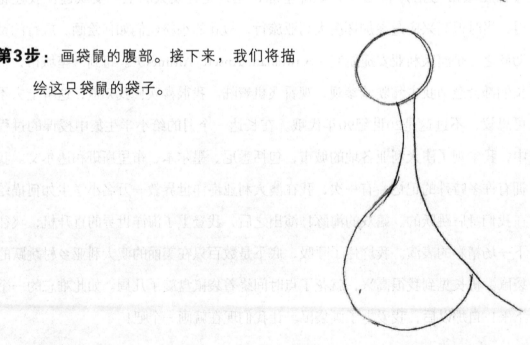

第4步：用大一点的辅助圆描绘近处的腿。
注意腿比身体低一点。

第5步：描绘另一个小一点的辅助圆在后腿
的位置，放在前腿的后面。

第6步：现在真正有趣的事开始了！画一条
辅助线，确定鼻子和大脚的位置。后腿
画得比前腿小一点、高一点。这种方法
叫作"定位"。（下一步，我们将为你
进一步介绍这个词。）

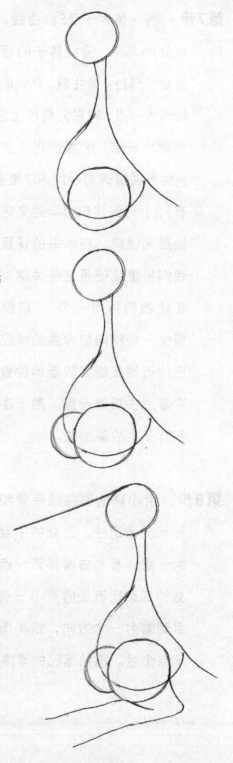

第7步： 画一条大一点S形曲线，这是近处的耳朵。描绘鼻子的细节和重叠的脚趾。请注意，近处的脚趾画得大一点，将它们叠加上去，远处的小一点。这里使用了文艺复兴绘画关键词"尺寸"和"重叠"。有12个历经了500年的文艺复兴绘画关键词，在本书的课程中，我们将继续使用这些关键词。现在让我们再用一个："定位"。描绘一根朝向你弯曲的尾巴，尾巴的近端在纸张较低的位置，让它看上去更近一点。擦干净腿上和肚子上的辅助线。

第8步： 用小辅助圆描绘手臂和手的形状。请记住，近处的手臂画得大一点，看上去离得近一点。远处的耳朵比近处的更小一点，并且朝着另一个方向，给画面增添一点个性。描绘尾巴的厚度。

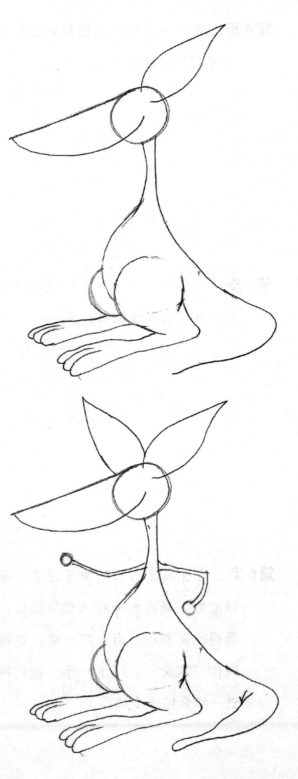

第9步：在耳朵里画一条弧线，那是耳蜗。我们的耳朵里也有耳蜗，猫和狗同样有耳蜗，但金鱼没有。画眼睛时记住近处的眼睛画得大一点，叠加在远处的眼睛之上。我为这节课取名为"袋鼠妈妈的宝贝儿"，是因为我喜欢押头韵。然而，袋鼠宝宝名叫"乔伊"。用"大拇指定律"描绘手指（大拇指总是向上或者指向身体）。逐渐收窄，画完尾巴上半部。

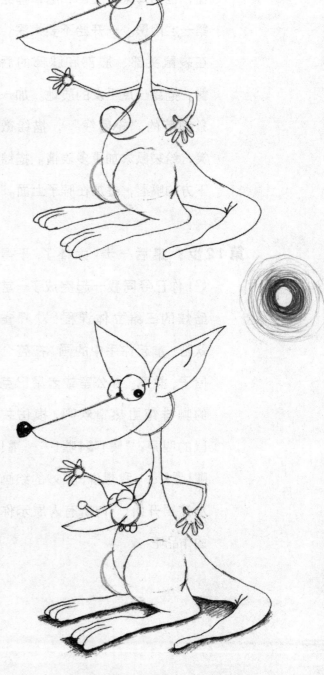

第10步：描绘耳朵的细节——耳蜗。你的耳朵也有耳蜗！擦干净所有脸部和袋鼠宝宝的辅助线。加深眼睛里的瞳孔。画上鼻子，鼻尖有一个反光点。描绘乔伊宝贝的更多细节。想象中的光源放在右上方。背光的地方，在袋鼠脚下的地面、脚趾和尾巴的周围描绘阴影。砰！立刻，袋鼠脚马上三维立体地按在地面上了！现在，让我们将袋鼠身体的其他部分也从纸面上凸显出来吧。

第11步：加深、描绘袋鼠宝宝乔伊的细节。在背对光源的所有表面，包括耳朵、腹部和腿，描绘第一层阴影。一开始不要太深。在袋鼠头部、腹部和腿部的后侧，描绘一点毛发的质地。加一条细节的"轮廓线"，描绘微笑，给袋鼠添加更多表情。描绘下方的嘴唇，叠加在脖子上面。

第12步：最后一步！太棒了，干得好！你已经同我一起完成了一堂酷炫的三维立体课程！欢呼雀跃吧！拿起你手中的画，在整个屋子、教室、办公室或者星巴克的咖啡馆里热情欢呼，模仿袋鼠的叫声："嚯！嚯！嘿！……嚯！嚯！嘿！……我想说，美妙的绘画从这里开始！"向所有人展示你的作品吧！

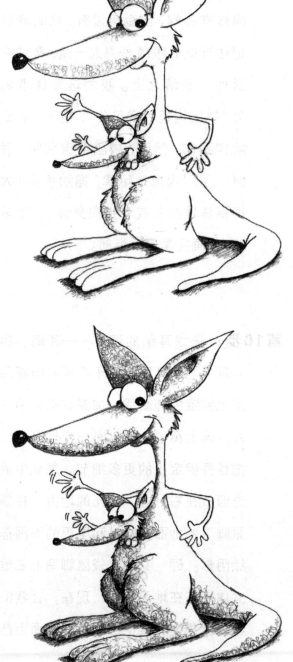

第 18 课

哥斯拉宝宝

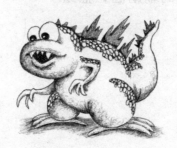

　　本课的灵感来自每日Zoom绘画直播课的一名学生。每周下午3点（美国中部时间），我在Zoom同一群6岁到18岁的学生实况交流。我们一边享受学习如何用三维立体绘画的乐趣，一边发挥想象力，探索创作的乐趣。其中一位学生名叫Teakki，13岁，来自佛罗里达州。Teakki是既努力又快乐的孩子。他每次都会准时出现在我们的Zoom课堂里，蜷缩在一个棕色的沙发里，腿上放一本速写本。我每次都告诉他，当我看到他坐在如此舒服的沙发里，还能清醒地画画，觉得十分感动。他就是喜欢画画，尤其是喜欢描绘哥斯拉。每堂绘画课，我们都一起参与。他总会加一点哥斯拉元素或将其当作参考。一个"畅所欲言"的周五，我邀请了所有学生为今天的绘画主题提出建议。Teakki极为热情地提出，希望我接下来几周都描绘哥斯拉。他最终用快乐打动了我，我答应他描绘这只哥斯拉宝宝。自那以后，描绘哥斯拉就成了我喜爱的Zoom直播课中的绘画课程。

第1步：先画一个辅助圆，描绘哥斯拉宝宝的身体。

第2步：再画两个小一点的辅助圆，描绘头和前腿。

第3步：画更多的辅助圆，确定后腿和尾巴的位置。

第4步：擦去哥斯拉宝宝脸部、前腿和后腿上多余的线条。营造前腿在身体前面的视觉效果。我们使用了重要的文艺复兴绘画关键词"重叠"。"重叠"指的是将一个物体或者部分物体画在其他物体的前面，让它看上去近一点。"重叠"在你的绘画中产生"推拉"物体的视觉效果。现在画脚，在前腿上画前爪。

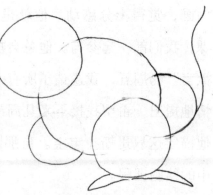

第5步：在前腿上多描绘两只爪子，再使用重叠和尺寸的方法，让它们看上去离得远一点。在后腿上描绘一只爪子。画出尾巴的厚度和更多的细节。

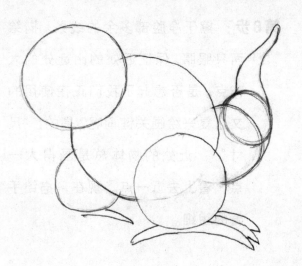

第6步：在后腿上再画两只爪子。这些爪子相互重叠，离得越远、画得越小。擦去尾巴上多余的线条。

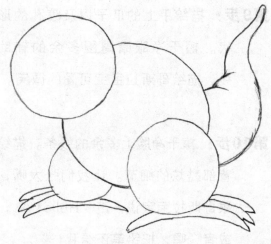

第7步：用椭圆的辅助线描绘哥斯拉宝宝的圆脸。确定手臂的位置。

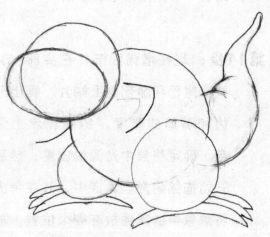

第8步：擦干净脸部多余的线条。描绘
两只眼睛，保证近处的比远处的大
一点。是否想起了我们正在使用的
文艺复兴绘画关键词呢？是的！"尺
寸"；近处的物体总是画得大一
点，看上去近一点。现在，描绘手
臂的粗细。

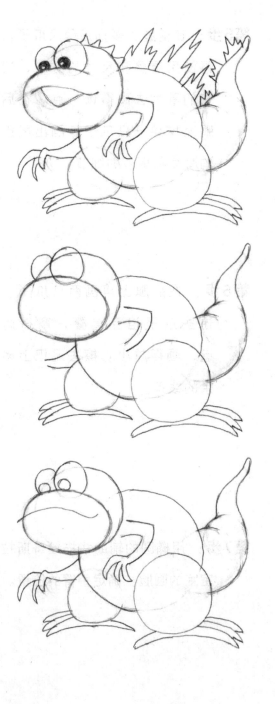

第9步：描绘手上的爪子以及瞳孔的形
状。擦干净眼睛周围多余的辅助
线。描绘哥斯拉宝宝可爱的微笑。

第10步：擦干净脸上多余的线条。描绘
背部酷炫的细节。让我们张大嘴，
跟哥斯拉宝宝说一声"Hello！"，
或者"嘿，把铅笔还给我！"。

第11步：现在增强细节！在头部、背
脊、尾巴和腿部画上鳞片，画出牙
齿和嘴唇的厚度，给嘴巴涂上深
色。确定想象中光源的位置，然后
开始描绘阴影。本课中，我在考虑
将想象中的光源放在哪个位置。放

在右上方，如同50年来一样！救救我！自动地将光源放置在老位置！先在背光的位置，描绘第一层淡淡的阴影。

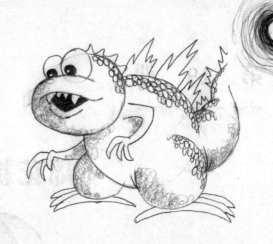

第12步：最后一步，最后一步！耶！多画几层阴影，确定基调，享受这个过程。阴影由深至浅混色，因为所有阴影的表面都是圆润的，朝着光源方向弯曲。瞧着我给哥斯拉宝宝的腿、尾巴、身体和脸混色，将它真实地从画面中立体地凸显出来！向地面投射深色的阴影，增添更多的纵深感。背脊上添加基调，围绕着鳞片描绘深色细节。鳞片上深色的细节对你的作品有巨大的影响。哒哒！你又完成了一幅作品！你又上完了一堂精彩的绘画课！干得漂亮！你知道接下来怎么做了：拿起手中的作品，站起来，展示出来，绕着房间、教室或者办公室奔跑，向所有人展示这幅成功的哥斯拉宝宝作品！

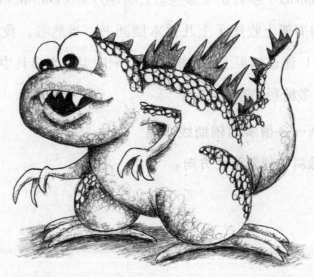

第 19 课

棉花糖门洞

　　自从我能够握笔以来，苏斯博士（Dr.Seuss）的书就鼓舞了我，让我开始画画了。我最喜欢苏斯博士的作品，他书中有一个钥匙状的门洞和门廊。我一边写、一边回忆，但已经记不清是人生中的哪一幅画了。我觉得是《老雷斯的故事》（*The Lorax*）或者是《那些想去的地方》（*Oh,the Places You'll Go*）！我家图书馆的书架上收集了上几百本插画书。当然啦，我在寻找两本特别的书，很难找到！建议都买下来；棉花糖门洞的灵感来自其中一本，而另一些激励我们描绘更多精彩的苏斯作品！

第1步：先画一条很淡的辅助线，略微向左倾斜，朝着西北方向。

第2步：在右下方画第一条参照线（一条竖直的辅助线），确定近处主门洞的位置。

第3步：在左侧距离远一点的位置画另一条竖直的线条，确定主门洞的宽度。这条线离得远一些，稍微画得短一点，使用文艺复兴绘画关键词"尺寸"。

第4步：用一条优美的弧线，描绘主门洞的顶部。

第5步：从主门洞远处的底边角落出发，描绘一条辅助线，向右边倾斜，朝着东北方向。

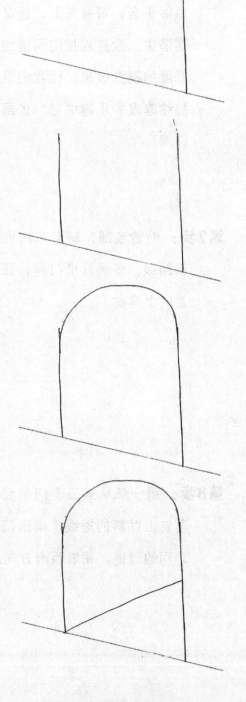

第6步：沿着辅助线，描绘主门洞的
边缘宽度。请注意该宽度与门洞
曲线重合，弯曲向上，逐渐在顶
端消失。我喜欢把门洞描绘出有
厚度的视觉效果。让我们沉浸在
描绘厚度的乐趣中吧！多画几个
门洞！

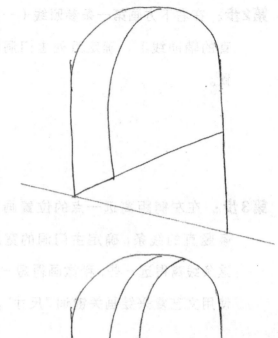

第7步：沿着底部，朝着东南方向的
辅助线，多画几个门洞，弧线竖
直向上弯曲。

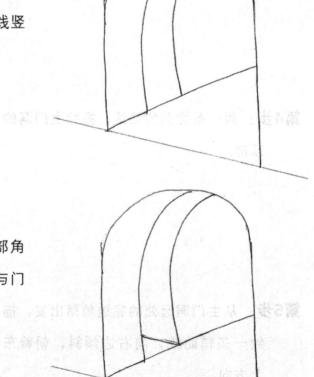

第8步：用一条从第二个门洞底部角
落向上倾斜的短线，画出门与门
之间的过道，朝着西南方向。

第9步：在底边东北方向参考线画一条竖直的线，描绘第二个门洞的厚度。第二个门洞比第一个门洞薄，记得使用文艺复兴绘画关键词"尺寸"（近处的物体画得大一点）。再从底边东北方向参考线画一条竖直的线，描绘第三个门洞的厚度。请注意，越往深处走，门洞变得越窄。很酷，不是吗？

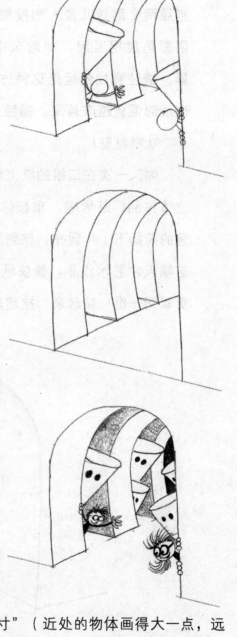

第10步：更有趣的时候到了！让我们加一些调皮的棉花糖人物吧！用"前缩透视"来描绘调皮的小脑袋，从门洞中探出头来。描绘棉花糖的角度，塞进门洞的边缝里。我们正使用重要的、强大的文艺复兴绘画关键词"重叠"。再画另外两个酷酷的、探出脑袋的人物吧。

第11步：让我们在画面中发挥想象力吧！继续画，加上几个更加疯狂地探出头的棉花糖小人物。画眼睛，近处的比远处的更大，使用文艺复兴绘画关键词"尺寸"（近处的物体画得大一点，远处的物体画得小一点）。给内侧墙壁涂上阴影。后面的墙壁涂得更深，营造出美妙的深邃感。描绘近处两个人物的细节，加上酷炫的发型和表情。

第12步：最后一步！我喜欢这个天才绘画课本的最终步骤！小心地在地面上描绘两个酷炫儿童人物投射的阴影。他们投射的阴影角度与门道投射的阴影角度相匹配，朝着东南和西南方向。沿着走道内侧的底部投射阴影。请注意如何运用这种方法定位墙体。描绘走道顶部的阴影细节，朝向顶部混色越来越深。描绘探头棉花糖人物投射在地面上的阴影。

哒哒哒哒！

你又一次在二维的纸上创造了一幅有趣的、生动的、非常酷炫的三维立体作品！赶紧啦，拿起你的画，冲到电脑打印机前打印10张（家长同意的前提下）！现在，跑到屋子、办公室、教室、图书馆、教堂里，举起这幅天才艺术作品，愉快地宣告："今天真幸运！这是一幅天才画作，免费取阅一份！裱起来！挂起来！爱它吧！"

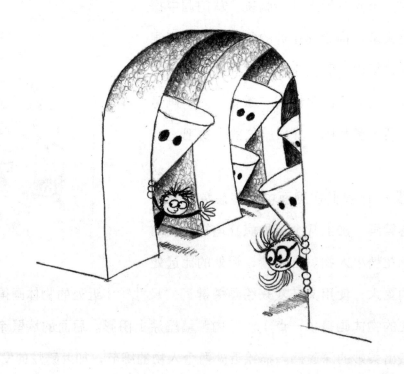

第 20 课

奇妙的美人鱼

迪士尼的《小美人鱼》动画自从1989年播出以来，一直是我心目中最爱的经典动画电影。我的许多学生，后来成为迪士尼的动画制作者人，创作了引人入胜的动画角色，比如狮子王、泰山、木兰、美女与野兽、大力神海格力斯、变身国王等等。《小美人鱼》的色彩、故事、音乐，奇妙绝伦，将我和上百万粉丝带入惊奇而又危险的海底世界。看完了这部电影，我就爱上了描绘美人鱼飘逸的长发。这幅画也是我在Outschool.com上最爱的视觉课程之一。希望你和我一样能够尽情享受这堂绘画课。

第1步：描绘一个潦草的、淡淡的圆，作为美人鱼的头。请记得，初步的"构图"和"定位"线条画得很淡，几乎像辅助线一样。这些是构图线条，你将在初步的速写线条上描绘更多细节。辅助线画得越淡，后续的擦拭、清理步骤越简单。

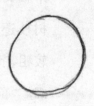

第2步：描绘蜿蜒的S形曲线，定位、勾勒美人鱼的身体和尾巴。S形曲线十
分优雅，在生活中和自然界中随处可见，它就在你我身边，每时每刻，
无处不在。画得越多，你越容易发现这些美妙的曲线，树叶里、草地
上、花瓣中，以及宠物的尾巴、友人的发梢上，或是椅子上耷拉的一件
皱巴巴的毛衣上……现在就环顾四周，找一找吧，看看你能发现多少S形
曲线。

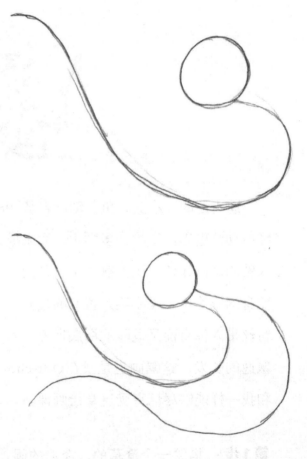

第3步：再画一条淡淡的、大弧度的S
形曲线，作为美人鱼的身体。请
注意，这根线条越来越窄，脖子
很细，腰部变粗，尾巴又细了。
这个重要的技巧就叫作"前缩透
视"。我们身边也有许多"前缩
透视"的例子！事实上，本课中
有许多术语、概念的灵感都源自
生活中的线条、形状和样式。艺
术家在许多绘画作品中使用
到"前缩透视"法，他们经常用
这个技巧来描绘动物、人物、树
木和其他植物。树干部分更粗，
树枝逐渐变细，而枝丫更细。仔细观察手臂，你就能注意到肩膀到手肘比
较粗，而手腕比较细。再看看你的腿，臀部比较粗，膝盖比较细，踝关节更
细。"前缩透视"是强大的、有效的绘画工具，能让我们的作品结构清晰。

第4步：开始描绘弯曲的尾部线条。先
画一个"前缩透视"的螺旋。请
记住，"前缩透视"是压缩、扭
曲的形状，创作出一部分比另一
部分更近的视觉效果。因此，保
证挤压图形，它更像是瘦身的橄
榄形而不是扁平的螺旋圆。

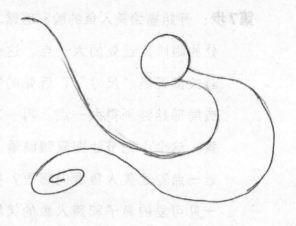

第5步：看！我们又一次使用到了"前缩
透视"的方法！你看，它被反复地、
大量地使用在绘画作品中！用"前
缩透视"法描绘弯曲的尾巴。

第6步：尾巴尖画成弯曲的，比想象中
的更弯一点。我确信，弧度越大
越好！请记住，我们创作的效果
是尾巴朝远处弯曲，所以弧度很
重要。现在，描绘"躲猫猫"尾
巴的厚度，这些线条非常关键，
而初学者时常忘记。请注意，这
些微妙的线条一旦画成，就能让
画面显得立体。

第7步：开始描绘美人鱼的脸和眼睛。近处的眼睛比远处的大一点，这个绘画关键词是"尺寸"，近处的物体或局部始终画得大一点。再一次注意：这个小细节让哪只眼睛看上去近一点？让美人鱼看向哪里？描绘一只可爱的鼻子和美人鱼的笑容，描绘手臂的草图。啊哈，看呀，又一次"前缩透视"！

第8步：用怎样的线条描绘美人鱼的头发？用S形曲线！现在用淡淡的辅助圆描绘双手。

第9步：在美人鱼的头顶上描绘大量的、高耸的头发，我称之为"百吉圈"发型。继续描绘第一个圆环，顺势收窄；再用弯曲的线条描绘身体；再一次，画得比你想象中的更加弯曲，非常弯曲！然后，认真地擦去你刚才描绘的所有线条，重新画三倍的弧度。看到吗？更好看了，不是吗？

第10步：享受描绘这些又长又弯曲的、盘绕的秀发的乐趣吧！使用大量的叠加法营造出一部分头发叠加在另一部分之上的视觉效果。请注意，它们是如何朝着尾部慢慢变窄的。

第11步：擦干净，擦干净！是时候擦去最初的辅助线了。你这时候才觉得当初画得太深了？不用担心，我们准备了许多橡皮！哇哦！现在，加上一点鱼鳞的小细节。我就是喜欢重复地描绘鱼和龙身上的鱼鳞图案！然后，描绘阴影，这是我最爱的步骤。确定光源的位置，背对光源的第一层画得淡一点；这只是第一步，你得反复画几次呢。

第12步：最后一步！加几层阴影，远离光源的边缘画得深一点，这叫作"混色阴影"。在所有弧形表面使用混色阴影，比如球体、圆柱体和美人鱼的尾巴！请注意如何给角落和缝隙添加细节。通过在所有叠加的表面上添加深色阴影的方法，将画面立体凸显出来。祝贺你，完成啦！看看这幅奇妙的美人鱼作品吧！现在就站起来，向你见到的第一个人展示这幅画，自豪地宣布："看看我画的奇妙的美人鱼吧！"享受这份欢欣愉悦，再找个人展示这幅画，直到第六个人欣赏了你的三维立体作品！

第 21 课

忍者香蕉

　　我在直播私教课中教这堂课已经超过40年了！在我的视觉Zoom学校讲授"忍者香蕉"也有两年了！每次看到上百名学生在学校礼堂里举起他们的作品向我展示时，我都觉得他们非常喜爱这堂课，因为他们学会了如何绘画，如何尽情欢笑！偶尔，我获得机会，花上一整周的时间，在同一所学校里，充当驻点艺术家。在加利福尼亚州的洛杉矶召开了一场全国小学校长会议，借此机会我展示了该项目，为漫步走过艺术工坊的几十位校长描绘大卡通画。其中一位校长是来自亚拉巴马州的费尔霍普小学的比斯利（Beasley）先生，他对我的作品以及向全球学生传递绘画乐趣的想法很感兴趣。他与我交流了一个多小时。一周后，他邀请我参观学校，让我作为特邀驻场嘉宾在他的学校待上一周。过去，我从来没有经历过类似的项目，这让我感到有些紧张，但我对这个挑战充满热情！这一周太棒了！一周结束后，一组家长代表和我一起剪下了学生的作品，把这些作品贴在小的泡沫展示架上。随后，我们再将这些酷炫的、

立体的、图案突出的作品刻意地放在一张巨大的4英尺（1.219米）乘3英尺（0.914米）大小的彩色的鼓起的云朵上，云朵飘浮在泡沫板上。假如你来到亚拉巴马州的费尔霍普，站在费尔霍普小学的前台，询问他们是否可以看一看驻场艺术家马克·凯斯特勒2015年以来的壁画作品，我相信这些作品依然展示在走廊的墙面上，只需找一下上百只忍者香蕉和翼龙，很酷吧？

第1步：先画一条淡淡的辅助线，确定忍者香蕉在纸上的位置。将其作为构图的框架，一根简单的线条撑起整幅画面。

第2步：画一条辅助线，描绘香蕉人的身体。

第3步：在中线三分之一的位置画一个点。描绘底部茎的形状。

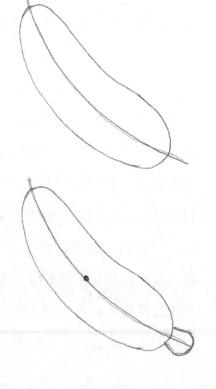

第4步：用流动的S形曲线描绘香蕉皮。本
书中多次学到S形曲线。练习S形曲
线，你会发现它在生活中无处不在。

第5步：用曲线描绘香蕉皮的厚度，这些线
条为画面增添了许多立体效果！

第6步：从香蕉皮的顶边开始，向两个方向
各画两根倾斜的辅助线，作为描绘更
多细节的参考线。

第7步：描出每块香蕉皮边缘的弧线。看上
去很酷，不是吗？

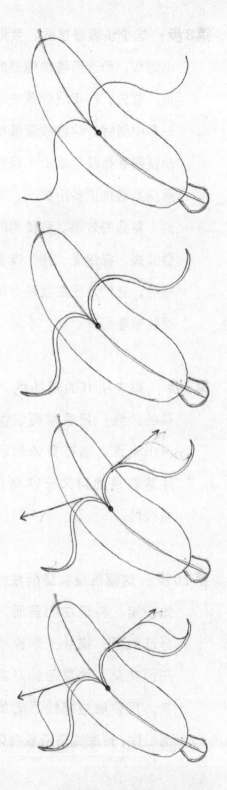

第8步：这个步骤很重要。我们加一点
小细节，给画面增加强烈的视觉效
果。首先，在每块香蕉皮底下描绘
一条小弧线，这些线条都很细小，
却使得香蕉跃然纸上！现在，在香
蕉皮上增加更多小细节，营造酷炫
的、重叠的效果。我使用同样的重
叠弧线，描绘龙、狗、怪兽的舌头
等等，它们几乎在我所有的作品中
都能被看到！

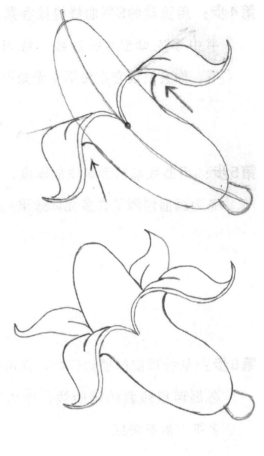

第9步：擦去所有的辅助线，加深香
蕉的边线。把后面两块香蕉皮画
得小一点，塞在身体的后面。请
注意我是如何又一次使用了S形
曲线的。

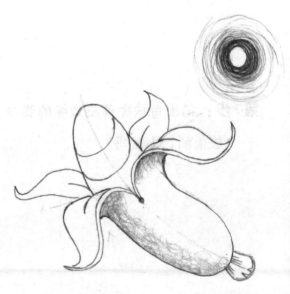

第10步：这幅画确实是酷炫的三维立
体图案！将现在的画面，变成你
自己的画，描绘玉米棒子或是盛
开的花朵，像是吊钟海棠或鸢尾
花。用轮廓线描绘忍者的面具。
请记住，轮廓线是沿着物体外围弯

曲的线条，它营造出体积感、纵深感和纹理感。现在到了描绘阴影的步骤了。我称之为"步骤"，是因为阴影对我来说是描绘一系列层次的过程。我把光源放在右上角（一点也不奇怪，我始终把光源放在右上方，已有40年以上了！）。

现在，在背对光源的表面，添加第一层光线的阴影。

第11步：画好了圆鼓鼓的眼睛，正如你推测的！脸上近处的眼睛比远处的眼睛要画得大一点、位置低一点。这里用到了两种之前学到的重要的文艺复兴绘画关键词，而且我保证今后的课程中你还会用到，一定的，记住它："尺寸"和"定位"！给香蕉再画一层阴影，特别留意垂下的香蕉皮的底部。现在画一条方向参考线，确定重要的投影的位置。"投影"是另一个重要的绘画关键词，你将会在今后的速写课程中反复使用。是的，它十分重要！超级有趣！

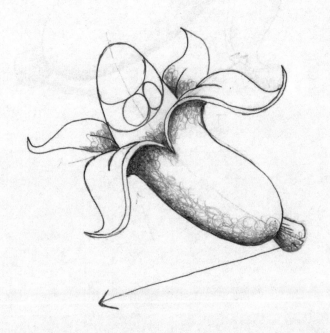

第12步：最后一步！哇哦，呀呼！享受最后一步！花点时间，体会这一刻，
对你心爱的忍者香蕉，加深，提炼，刻画细节！加深忍者面具，给瞳孔
加一点反光，描绘投射阴影的细节，加深边缘和细节。太棒了！完成！
赶快，站起来！喊一声"准备起来，室友们！我打算再给大家看一幅我
创作的立体作品。准备好见一见忍者香蕉吧！"。现在拿起你手中的速
写本，在房间里、教室中或办公室里奔走，向所有人展示你的这幅美妙
的杰作吧。

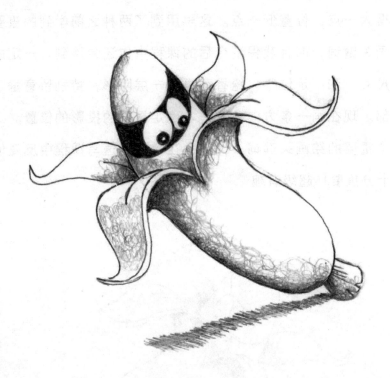

第 22 课

蝙蝠车

应邀参加过的漫画大会中，我最喜欢的是在华盛顿州西雅图举办的翡翠之城漫画大会。每年有几千名漫画家和流行艺术爱好者集聚在西雅图会议中心参加4天的会议。这场漫画大会由杰出的娱乐机构励德（Reed Pop）运作。迈克·内金（Mike Negin）是个很棒的朋友，他每年都邀请我参加"艺术家小巷"活动，活动占地面积很广，覆盖了西雅图会议中心的整个顶层的一大片场地。迈克与超过800名艺术家合作，为他们安排展位，帮他们签到、安顿下来，基本上照顾好了每个人。这是一项多年来持续成功完成的赫拉克勒斯任务。每年，迈克都邀请我参加特别的"教你如何绘画"的家庭工作坊。我确实喜爱这些活动！想象一下，宽大的会议厅里布满了与会嘉宾，他们身着各种超级英雄和反派角色的服装，入座后拿起电脑里的铅笔和纸，同我一起绘画。当然，这堂蝙蝠车是重要的一课。这些家庭工作坊越来越流行，因此迈克邀请我参加了多场励德漫画大会，纽约、费城、迈阿密、英国伯明翰、法国巴黎、印度孟买和新

德里。假如未来你能亲临现场，一定要参加我的"艺术家小巷"活动，在我的家庭工作坊同我一起绘画！本课献给迈克·内金和他的团队伙伴亚历克斯·雷（Alex Rae）！

第1步：先用一条略微向左上方倾斜的辅助线，朝向西北方向描绘自由方程式赛车。

第2步：用一条略微向右上方倾斜的辅助线，朝向东北方向描绘蝙蝠车近处的折角。

第3步：用一条向左上方倾斜的辅助线，朝向西北方向描绘蝙蝠车远处的顶部边缘。请注意这两条是如何逐渐汇聚到一起的。这里用到文艺复兴绘画关键词"前缩透视"和"尺寸"。"前缩透视"指的是通过压缩、扭曲蝙蝠车的车顶，营造近处更近的视觉效果。"尺寸"是将近处的边缘画得大一点，让它看上去近一点。

第4步：用一根向右上方倾斜的短线完成蝙蝠车顶部，朝向西南方向。从蝙蝠车的三个边角画三根向下垂直的线条，确保中间那根长一点。这里再一次用到文艺复兴绘画关键词"尺寸"。

第5步：根据之前线条的角度，分别用西南和东南方向的线条描绘蝙蝠车的底部。

第6步：从近处边角下方出发，朝西南方向描绘微微向左侧倾斜的辅助线。确保将之前的线条作为参考。请注意，这节课中你画的许多线条都是以之前的线条为参考的。所以一开始的辅助线在每一幅绘画中都非常重要。最初的辅助线决定了绘画的样式和感官，所有整合在一起，形成一幅酷炫的、成功的立体的画面。

第7步：沿着底部的辅助线描绘几个淡淡的圆圈作为轮子。后轮很大，画得超出了辅助线，后轮要比其他轮子厚一点。

第8步：现在描绘更多辅助线！要画得很淡很淡，便于后续擦去。这些辅助线均沿着轮子的顶部和底部略微向右上方倾斜，朝着东北方向描绘。

第9步：用弧线描绘轮子的厚度。

现在开始描绘形状！非常酷！用两个"前缩透视"圆描绘车头，近处的大一点。使用文艺复兴绘画关键词"尺寸"。在顶部画一个"前缩透视"圆作为驾驶舱。画一根连接后侧大车轮的辅助线作为参考，从远处的车轮后面露出来。

第10步：现在描绘这辆蝙蝠车的细节！描绘蝙蝠车顶部的驾驶舱。在驾驶舱后面画一个更小的"前缩透视"圆，用来放天线。车身的一侧画个蝙蝠的记号。描绘车头的厚度，擦去所有的辅助线。

第11步：现在画阴影！哇呵！我喜欢画阴影！确定右上方光源的位置。

轻轻地描绘第一层阴影，记住：你将多画几层阴

影。第一层很淡，给所有背光的面涂上一层淡淡的灰色调阴影。描绘更多的雷达天线的细节，加上一个有趣的在开车的蝙蝠侠。请注意如何为驾驶舱添加厚度，如何描绘天线的空洞。这个小细节让你的三维立体蝙蝠车大不相同！

第12步：最后一步！哟哈！ 加深侧面的蝙蝠标记。描绘更多驾驶员的细节，转动的车轮以及蝙蝠侠的服装。细节描绘雷达、雷达波以及音符（想象冰激凌车！）。描绘蝙蝠车下方，朝向东南方向投射的、右侧倾斜的阴影。描绘一些转轮的动态线条和喷射出的云朵。确保云朵大小各异。这个重要的想法是"各异"。改变每朵云的大小，营造动态的场景。

干得出色！这一步是进阶，不要害怕完成！我太感动了！站直了，举起你面前的蝙蝠车作品，在房间、教室和办公室里向所有人展示，一边唱起来："哔卟，哔卟！蝙蝠车来啦！是的，我完成了这幅引人入胜的速写，非常感谢！"

第 23 课

木星爵士

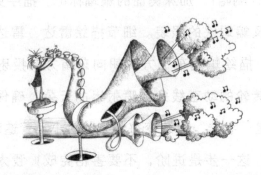

　　这节课的灵感来自在新爱尔良的现场爵士乐街头表演者！多年前，我参加了在新爱尔良的国家艺术教育协会的年会，有幸亲临主题为"学习绘画对学生核心教育很重要"的艺术工作坊现场。全国各地的学校都十分重视科学、技术、工程以及数学的教学。人们称之为"STEM"核心课程体系。但愿这种追求是好的、高尚的；然而，我和其他艺术老师也感到教育真正的核心缺失了。我们相信艺术是儿童教育的基石，也是不可缺少的一部分。各类艺术能教会孩子创造性思维，想象各种可能以及全脑思考问题的能力。艺术家们有利于世界的进步，帮助我们理解、解释科学技术以及数学方面的创新。一个很好的例子就是NASA。NASA雇用了一群艺术家，使用复杂的工程和科学创新，与世界可视化交流，帮助人类探索宇宙。这些艺术家给几代人带来了快乐和探索未知宇宙的乐趣。我们艺术教育家相信艺术中获得"A"应该被记入S.T.E.A.M.课程体系中，才是一种更有成效、更高效率、更强大的核心教育目标。当然，就

在我进行演讲的时刻，萨克斯音乐家们的队列穿过大厅。多么美妙的一天啊！让我们用这堂课庆祝在校的视觉表演艺术吧！

第1步：跟随灵感创作这幅画。我登录油管，搜索"巴黎爵士"。太酷了。我发现10小时舒缓的萨克斯演奏和来自巴黎的钢琴爵士。试一试！登陆油管网，搜索"巴黎爵士"。寻找封面上的埃菲尔铁塔。一旦你听到从电脑里传出的悠扬爵士乐，就开始参与这堂课，用流动的S形描绘萨克斯。

第2步：用另一根S形曲线描绘萨克斯的顶部，左侧与第一根逐渐重合，右侧逐渐变大，画一个喇叭口。

第3步：描绘一个"前缩透视"圆，创造开口的效果。

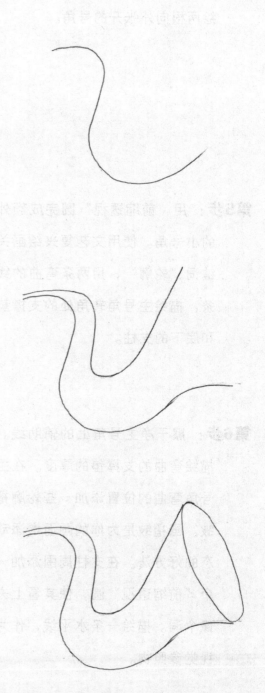

第4步：给画面额外增加一个轻便的小号角！从主号角中心延伸，描绘两根向外张开的号角。

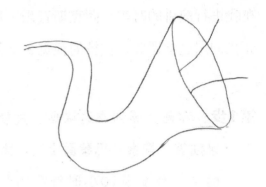

第5步：用"前缩透视"圆完成额外的小号角。使用文艺复兴绘画关键词"轮廓"，用两条弯曲的线条，描绘主号角转角处的支撑垫和底下的支柱。

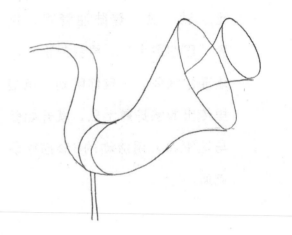

第6步：擦干净主号角上的辅助线。描绘弯曲的支撑垫的厚度。在主号角弯曲的位置添加一些轮廓褶皱。画褶皱是为你的画面增添动态的好方法。在支柱周围添加一个"前缩透视"圆，使其看上去像个洞。描绘一条水平线，作为视觉参照物。

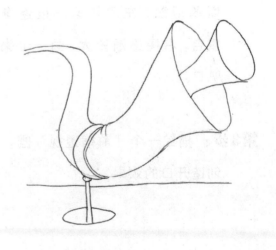

第7步：在支柱后侧的地面上画个小一点
的"前缩透视"圆。在圆的上方再画
一个大一点的"前缩透视"圆，确定
萨克斯演员的站位。你想增加一个酷
炫的号角吗？当然啦，为什么不呢？
描绘在主号角底部，再画一个大的"
前缩透视"圆，确定它的位置。

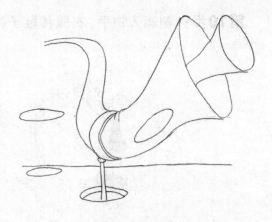

第8步：用一系列"前缩透视"小圆圈确
定萨克斯键的位置。请注意，沿着
号角往下画，圆圈越来越大。使用
文艺复兴绘画关键词"尺寸"，这
样就能营造十分酷炫的视觉效果，
近处的键要显得更大一点。确定人
物的脸、身体、脚的位置。描绘两
个地面洞穴的厚度。描绘上升平台
的厚度。

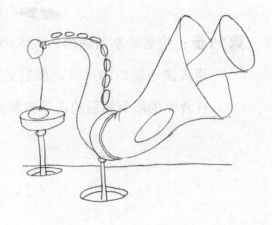

第9步：享受描绘第三个额外的号角的乐
趣！画出号角内侧的厚度，并且加
深厚度。继续画，加深其他空洞。
描绘人物细节，给他画上手臂、身
体和腿脚。描绘萨克斯键的厚度。

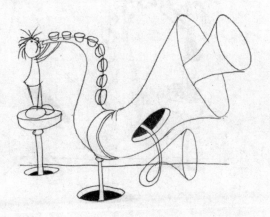

第10步：刻画人物手、衣服和鞋子的细节。描绘从号角中喷涌出的动态音符。

第11步：描绘动态喷涌的、大大小小的、重叠的云朵。描绘云朵的时候，运用大量不规则的尺寸，使它显得更自然。把想象中的光源放在右上角，在背光的所有侧面的左下方都描绘一层阴影。

第12步：最后一步！突！突！突！在细节处描绘出更多混色阴影。我们将阴影由浅入深混色，因为所有表面都是曲面，而曲面总是用混色阴影描绘。靠近水平线的天空色调较深，而离天空越近颜色越淡。享受涂色的乐趣，加深所有角角落落，号角内侧和后面重叠的云都涂上阴影。描绘几百个音符！或者像我一样画40个。拿起你的画，抓起房间里、教室里或办公室里的玩具号角。带着充满热情的爱好吹响号角，一边向前行进，一边向所有人展示来自外星球的吉米爵士乐！

第 24 课

会飞的木乃伊

本堂课的灵感来自一群来自阿联酋迪拜的艺术生。当时，我作为受邀嘉宾讲师，教这些学生在艺术创作过程中，使用12个重要的文艺复兴绘画关键词。为了解释如何使用"前缩透视"法以及"轮廓线"法创造远近的视觉效果，我在讲堂前侧的巨大的黑板上描绘了这只会飞的木乃伊。学生们都惊呆了！他们喜爱这个骑着飞毯的小人。我敢保证，你也会喜欢的！这堂课献给视觉艺术教育家、迪拜大学教授海瑟·希普曼（Heather Shipman）、马特·吉尔伯特（Matt Gibert）和达伦·赫伯特（Darren Herbert）。非常感谢他们邀请我将绘画的乐趣分享给学生！

第1步：用一根向左下方倾斜的比较直的辅助线描绘想象中飞毯的位置。我称之为"西南角斜线"，参考指南针。

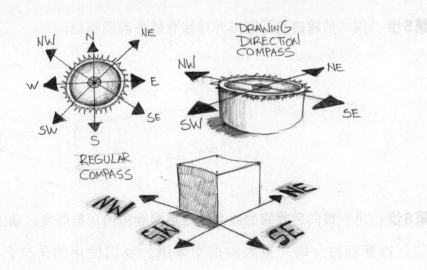

第2步：用一根向右上倾斜的辅助线，定位前方转角。再一次，不需要太陡峭，只要一个钝角就可以了，朝东南方向。

第3步：用画完的线条作为参考，用朝着西南方向的辅助线描绘神奇飞毯后面的线条，朝着左侧倾斜。这条线实际上是略微前缩的，它使得飞毯后侧看上去更小，营造出在远处的视觉效果。

第4步：用西南方向的辅助线描绘飞毯的后侧，朝着西北方向向右侧微微倾斜，与前侧的角交汇。

第5步：用"前缩透视"图形先描绘有趣的前侧卷边。

第6步：用一根向后收缩的线条描绘前侧卷边的顶部厚度。请注意如何营造靠得更近的一端、更大的视觉效果。我们使用的是文艺复兴绘画关键词"尺寸"——近处的物体看上去大一点。

第7步：用微微在风中颤抖的线条，描绘后侧的卷边。

第8步：用逐渐变细的"前缩透视"线条，描绘后侧卷边的厚度，再次使用到重要的文艺复兴绘画关键词"尺寸"。

第9步：好了！这是包含大量细节的重要步骤。准备好了吗？很有趣哦！在各个"前缩透视"卷曲的顶部和底部描绘参考点。当我们进行下一步描绘厚度的时候，它们起到了锚定的作用。擦去早先的辅助线。我们依然记得，用很淡的辅助线描绘图形、定位图形，因为最终将会擦去这些线条。给飞毯添加一些弯弯曲曲的波浪线，营造一种被风吹过的感觉！继续画，在顶部和底部卷边的位置增加一些小的轮廓线褶皱。重要提示：别忘了描绘后方细小的边线，这些细节会对整幅画面产生巨大的视觉影响。

第10步：这一步很重要！因为它创造出卷边的厚度。沿着6个参考点，描绘向东北方向倾斜的线条。描绘酷炫的、疯狂的木乃伊玩偶，它的脑袋、身体和手臂稍稍向前倾斜。

第11步：用"尺寸"法确定手臂的厚度，越是远离身体，手臂越粗，营造出远近的视觉效果。描绘木乃伊身体的轮廓线，刻画出形态和厚度。描绘一双眼睛和张大的嘴巴。开始涂阴影。先涂上每个卷边里的角角落落，越靠外沿，混色越浅。

第12步： 最后一步！砰！你完成了一幅画！另一幅美妙的作品！站在飞毯上的木乃伊小人会说："呀呵！"用"前缩透视"圆描绘手臂的两端。围绕着头和手臂，再画更多的轮廓线。注意到线条朝着不同的方向了吗？使用"厚度法则"描绘嘴巴的厚度：如果是向右侧张开，那右边较厚；如果是向左侧张开，那左侧较厚。这个案例中，木乃伊脸朝向右侧张开嘴，所以右边较厚。非常酷的准则，不是吗？描绘重叠的舌头，加深嘴巴内侧。享受描绘多层阴影的乐趣吧，在曲面上由深到浅混色。添加各种大小的喷出的云朵来刻画"动线"细节，它们从向前飞行的木乃伊的身后喷出来。投射在地面的深色阴影朝西北方向倾斜。当你描绘这些阴影时，线条朝着东北方向。再画最后一个细节：加上疯狂的被风吹动的头发！等一下，再画最后一个细节，加上一声叫喊"呀呵！"。多么美妙呀！干得好！现在抓起一张大沙滩巾，把它铺在地上。拿起你的画，跳到毛巾上，大声地说"呀呵！我是一名神奇的飞毯漫画家！看看我的画吧，飞行的木乃伊，我高兴得透不过气来！"，让所有人都听到。

第 25 课

气球屋

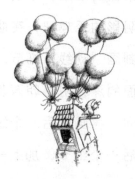

（或者换一个标题"飘浮"，或者"呜——噢！"）

既然这是这本书的最后一课，那我希望它是一个完美的道别。描绘这个气球屋代表了我的绘画课起飞，飞到平流层！

这堂绘画课的灵感来自我的前PBS观察员或者说学生们，他们在迪士尼或皮克斯的动画小队长大。我的许多观众、粉丝和学生追求他们的绘画热情，将漫画带入工作中，为皮克斯、迪士尼、梦工厂、漫威和乐高（LEGO）等公司创作。我清楚地记得在南加州的梦工厂，遇到一名才能卓越的观众，雷克斯·格雷格南（Rex Grignon）。雷克斯是皮克斯公司《玩具总动员》里的动画制作者，是梦工厂创作的一系列动物人物以及《蚂蚁雄兵》《怪物史瑞克》《马达加斯加》《功夫熊猫》等的动画制作组组长。能够亲自见到他，使人多么激动啊！参观一下这个大动画工作室。我忠实的读者，我想跟你强调的是我之前许多的观众或学生，是的，他们也是我的读者，最终选择了成为专业艺术家的

道路！所以你也行！这需要大量的练习、大量的工作和许多的决策，但你行，你一定能成功！为什么呢？因为你跟我学习了三维立体绘画！呀呵！

第1步： 房子被风吹动，微微倾斜。确定房子的位

置。气球向上升的时候，海拔越来越高。描绘三

条平行线，向右倾斜。"平行"是一个很好的词

汇，尤其是在学习绘画时，它意味着线条朝着同

一方向倾斜。让我们举个例子。将铅笔放在书本中央，于是，铅笔与书中缝平行，朝着书本相同的方向倾斜。抬头看一下最近的窗户，两个竖直的窗框，相互平行。现在，走到冰箱前，取出两个冰激凌三明治。你的父母会大声吆喝："你到底在干吗？"和他们简单解释一下，你正在进行一场重要的视觉艺术创作，听马克先生的指导！现在，把两个冰激凌三明治放在一块儿，保证所有的边线朝上。它们相互平行。无论把它们放在哪个角度，都是平行的，只要将它们放在一块儿。当你描绘三根线时，保证中间那根长一点，位置比其他两根低一点。现在，请你休息一下，享受一个冰激凌三明治吧。另一个交给你的姐妹或者兄弟。为什么？因为你是一名酷炫的、创意非凡的天才艺术家，有一颗宽容、仁慈的心！

第2步： 使用波浪线描绘飘浮的房子的底部，向右

侧、左侧倾斜一点点。这些角度能创造房子一边

更低、更靠近我们的效果。使用文艺复兴绘画关键词"定位"：近处的景物画得近一点。我们使用波浪线的原因是它让房子看上去从草坪上飞起来了，不均匀的边线显得它带着一点点泥土和掉下来的草。

第3步：将刚才描绘的房子底部的线条作为
参考，描绘房顶的墙壁。将参考点画在
右侧墙上顶部和底部中间墙面的位置。

第4步：穿过参考点，描绘竖直线条，通向
房顶。

第5步：描绘尖顶前侧。

第6步：用一条倾斜的线条描绘屋顶的顶
边，倾斜的角度略微比参考线更大一
点。逐渐变窄的效果能创造近处的屋顶
更大、更近，而远处的屋顶更小、更远
的效果。这里又一次用到文艺复兴绘画
关键词"尺寸"。

第7步：是时候描绘一些辅助线了！我知道，你很想念它们。描绘辅助线定位屋顶瓦片的角度。沿着已经画好的边线，使用平行线条，描绘门和窗。进行这些绘画练习时，你会发现画得越多，越会经常参考这些已经画过的线条，去描绘新的线条。

第8步：沉浸在描绘这些瓦片的过程中吧。不用过度担心，不用太准确、太仔细。只要全情投入，想着画好一排挤压的W形。描绘窗户的厚度。我总会参考"厚度法则"：假如窗户在右侧，那右边比较厚；假如窗户在左侧，那左边比较厚。这是简单的小法则，不是吗？擦干净屋子右边所有的辅助线。沿着瓦片的方向，使用向右延伸的线条，描绘鸟儿的栖木。现在，在屋顶上画三只大气球！用辅助线画！

第9步：用更多的辅助线描绘气球。我知道，它看上去一团糟，但是这节课的重点是"图形"和"定位"。气球的线条

越是松散、凌乱，越好！画完所有屋顶上的瓦片。请留意我是如何描绘屋顶另一侧的瓦片的。我使用的是文艺复兴绘画关键词"重叠"和"尺寸"，让这些后面的瓦片看上去离得更远。描绘门把手的细节，加一个有趣的小人，从窗户中探出头来，也许在想，"呜——噢"。

第10步：用更多的辅助线描绘起飞的气球，擦干净后排气球上所有重叠的辅助线，再画一只酷鸟，把两束气球系在房顶上。我的作品的确是受到苏斯博士风格的影响！长大成人后，我不断复刻、追寻他的大量作品！我从他机智的、异想天开的、精彩绝伦的三维立体插画中受益匪浅。今天我仍然会在书架上搜索他的书，从中寻找灵感。

第11步：现在描绘第一层阴影——不要太深，只画一层很浅的色调，或者给房屋侧面上色，每只气球远离光源的侧面。

描绘一些气球打结处的有趣细节，给小鸟增加更多细节描绘。在栖木的一端画个"前缩透视"圆。在后侧的瓦片上涂抹更多淡淡的阴影。

第12步：最后一步！喂！起飞啦，起飞啦，我们出发吧！擦干净所有辅助线。加深窗户的内侧，请注意，窗户里的小人看上去多有趣，他似乎伸出头来看着你！在气球中间、瓦片中间重叠的部分，以及门的左侧，添加更多边边角角的深色阴影。给小鸟的左边翅膀底下涂上阴影。请注意

它与翅膀后侧的一点点阴影有何不同，该如何刻画。很酷，不是吗？享受描绘绑在房顶上的绳子的乐趣！描绘叠在上面的气球和叠在下面的气球。噢，我继续画，画一根没有系上的绳子！哈哈哈！你能找到吗？描绘一些动态线条，当小房子飞往云层的时候，尘土飞扬，泥沙掉到地上。哇哦！这是一堂多么艰难的课程啊，你终于完成了！站起来，伸一伸胳膊，拿起你的作品，把它举过头顶，在房间里、教室里、办公室里雀跃、呼喊："看呐！来吧！有13只巨大的气球将我抬起，高高飞起！快来看一眼我的作品吧。它能让你精神振奋！呀呵！"

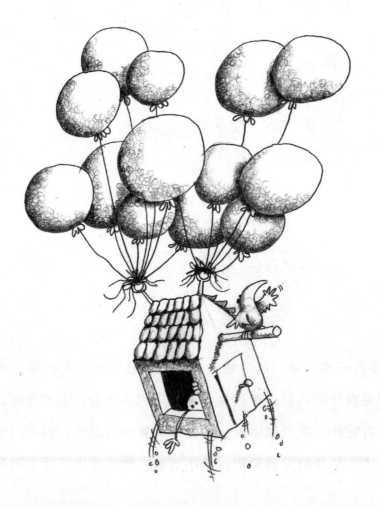

加入我们的炫酷
创意社区吧！

你既然那么喜欢这本书中的绘画课程，来花点时间参加我的丰富多彩的创意社区吧！网址为：Draw3D.com。这里有在过去15年中，现场收录的上百场精彩纷呈的绘画课程。我将课程分为三组：初学者"迷你棉花糖"组、中级技能组以及高级别组。分组的目的是将上百堂课程提供给所有学生，让任何级别的学生无论何时都能参加。这是一个有趣的订阅网站，已有来自世界各地的两万个家庭参与。如果你对"一小时铅笔力量"感兴趣，请发邮件给我。需要读者特殊折扣请点击：Mark@MarkKistler.com.

马克·凯斯特勒美术学院　如果你对我的现场每日Zoom课堂感兴趣，请发邮件给我，邮箱：Mark@MarkKistler.com。我很愿意通过邮件，与你、你的家人和朋友分享5天的免费Zoom账户。加入我们的课堂吧，它充满创意与乐趣！

油管/马克·凯斯特勒　喜欢就订阅吧，跟随我的频道吧。点击小铃铛，一旦我有现场课程，你就会收到通知。帮我达到10万人的订阅目标吧！我儿子马里奥，一直询问我为什么我的用户数量没有他最爱的"真空修理工"多。帮我保持我在儿子心目中的伟大形象吧！登录我的油管频道时，请点击"播放单"选项，你能看到所有不同类别的课程。你一定想参加挑战性的"30天30堂绘画课程！"以及我与NASA阿耳忒弥斯团队合作的"描绘NASA#登月之旅！"课程。我们邀请到了NASA的艺术家、工程师、科学家和宇航员现场参与每一章节的Zoom课程。看一看每一期的封面就知道了！

　　脸书　这个一定要参加！在我的脸书频道上点评"喜欢"，时刻关注我的实况绘画课！

　　线上虚拟学校集　每年我参与上百场虚拟学校集。我喜欢在Zoom虚拟学习！学校也常常将我的Zoom线上课投播在教室屏幕上或是学校礼堂的大屏幕上！Zoom的界面也很好，因为你可以看到课程，参与课堂互动，即便是在大礼堂里也可以参加。这是多么激动人心的、激发创意的、长达一小时的线上互动项目啊。你还能获得你孩子学校的线上课程的日程表，很高兴吧！赶快发邮件至Mark@MarkKistler.com。

　　驻点艺术家　有些学校更愿意给我安排一整周的线上Zoom绘画课，直接在

艺术教室、图书馆等场所播出。这些驻点艺术家课程往往是持续一整周的。我在Zoom上一天讲5堂课。通常，我能一天里用一节课教一个年级的所有学生，所以每个学生都有机会连续5天画画，并且与我互动。

　　私人Zoom绘画派对　我很乐意参加各种线上Zoom派对，比如生日庆典、课后俱乐部、假期派对以及万圣节派对。

　　男孩们、女孩们，童子军艺术勋章Zoom工作室　在60分钟的线上工作室时间里，我们一起探索绘画的原理，学习如何将12个文艺复兴绘画关键词加入我们的三维立体艺术作品中。

　　加入我们的创意社区吧（网址：www.MarkKistler.com）！

　　冬季、春季和夏季5天线上虚拟绘画营！参加我们有趣的创意旅程吧！在为期5天的线上绘画营中充分发挥你的想象力吧！

　　Mark Kistler's NFTs Wahooooo!　在这里，你可以收集很酷的NFT！

　　想获得更多信息，请发邮件至Mark@MarkKistler.com，或访问我的网站：www.MarkKistler.com。